艺眼千年：

名画里的中国

民国卷

〔挪威〕李树波——著

青岛出版社

图书在版编目（CIP）数据

艺眼千年：名画里的中国.民国卷 /（挪）李树波
著.—青岛：青岛出版社,2021.11
ISBN 978-7-5552-9514-3

Ⅰ.①艺… Ⅱ.①李… Ⅲ.①中国画－鉴赏－中国－
民国－通俗读物 Ⅳ.①J212.052-49

中国版本图书馆CIP数据核字(2020)第168400号

YIYANQIANNIAN MINGHUA LI DE ZHONGGUO MINGUOJUAN

书　　名	艺眼千年：名画里的中国·民国卷	
著　　者	〔挪威〕李树波	
出版发行	青岛出版社（青岛市崂山区海尔路182号，266061）	
本社网址	http://www.qdpub.com	
邮购电话	0532-68068091	
策　　划	刘　坤	
责任编辑	刘　冰	
整体设计	W 戊戌同文	
印　　刷	青岛海晟泽印刷有限公司	
出版日期	2021年11月第1版　2021年11月第1次印刷	
开　　本	32开（890mm×1240mm）	
印　　张	6	
字　　数	120千	
书　　号	ISBN 978-7-5552-9514-3	
定　　价	58.00元	

编校印装质量、盗版监督服务电话 4006532017　0532-68068050

CONTENTS
目录

目录
CONTENTS

戴安娜，中国人，中国艺术史爱好者，
艺术品收藏家，经营一家古董店，闲
时喜欢给人讲那些与艺术相关的事。

×

倪叔明，戴安娜的表弟，美籍华人，
之前在纽约华尔街做投资经理人，后
忽然辞职，选择回到中国，学习中国
艺术史。

民国卷

第一讲

▼

民国跨文化人士的身份认同：广东、上海和京津

叔明说："苏立文①的《东西方艺术的交会》提到一名晚清的广州艺术家林呱（Lam Qua），能作油画，是侨居澳门的英国画家乔治·钱纳利的弟子。林呱听起来不太像中国人的名字啊。你知道他是谁吗？"

我解释说："'呱'应是广东人尊称'官'的音译了，林呱是林官，周呱是周官。但'林呱'并不姓林，他叫关

①苏立文（1916—2013）：字迈珂，英国艺术史家、汉学家。20世纪第一个系统地向西方世界介绍中国现代美术的西方人，当代西方中国现代美术史研究的学术泰斗，被称为"20世纪美术领域的马可·波罗"。

◎关乔昌《自画像》

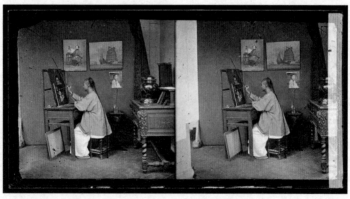

◎约翰·汤姆森（John Thomson）于 1871 年拍摄的广州十三行画师作画场景

乔昌①。虽然我们不太清楚关乔昌有没有出过国，但从他的自画像来看，他肯定接受过西洋美术的系统训练，并发展出自己的风格。衣袍下的身躯从解剖学上来说还是不太准确，但头部结构可是下过大功夫。不过这也算中国画家的通病，衣服盖住的地方都爱抽象处理。他是油画'西风东渐'过程中第一位重要的中国画师。据说他能为客户提供'中国风格'和'英国风格'两种不同的绘画样式。"

"这么说，他是很商业化的画家了。"

"不然呢？ 1757 年，广州成为全国唯一的通商港口，广州十三行②总揽全国进出口贸易，广彩瓷器、牙雕、潮汕木雕等工艺美术品从这里走向世界，西洋油画、雕塑、机械等舶来品也从这里进入中国。中西思潮在广州产生了交集，而这种交集也必然被裹挟在商潮里。关乔昌和钱纳利后来几乎成了竞争对手。钱纳利于 1825 年移居澳门，关乔昌遂成为广州油画画师第一人，在同文街 16 号设有画

①关乔昌（1801—1854）：清代油画家，广东南海人，擅长肖像画，技法趋近于英国当时的流行风格和寓澳的英籍画家乔治·钱纳利。
②广州十三行：清代专做对外贸易的牙行，是清政府指定专营对外贸易的垄断机构，又叫"洋行"或"洋货行"。名义上虽称"十三"，其实并无定数。

店，许多洋人客户慕名前来。关乔昌曾接下的一桩离奇生意，就来自美国医生彼得·帕克。那时候，进入中国的洋人大都在十三夷馆（清代称外国人在中国的馆舍）集中居住。可以说彼得·帕克的诊所和关乔昌的画店同在一个街区。帕克医生是眼科医生，他给病人做眼科手术，可是很多病人来找他做肿瘤手术，尤其是长在体表的肉瘤。帕克医生希望关乔昌把手术前后的病人对比画下来，放在诊所里当广告，也可以给新病人提供信心。二十年间，帕克为四万多位病人做了手术，关乔昌则留下了一百多幅"肿瘤病人"画像，目前分散在耶鲁大学、康奈尔大学等机构。"

叔明说："不好意思，我知道患者很痛苦，可是我真的忍不住想笑。帽顶上通红的珠子呼应红光闪闪的瘤包，眼白呼应肉瘤绷紧之处的闪光，画家也未免太有幽默感了。蜜色肌肤和深蓝衣服的对比，让我想到了安格尔①。不过最吸引我的是，画家和他笔下的患者都表现得很酷。"

我说："画家画了这么多'肿瘤君'，笔下甚至都有了

———————————

①让·奥古斯特·多米尼克·安格尔（1780—1867）：法国新古典主义画家、美学理论家和教育家。

◎关乔昌《38号病人》

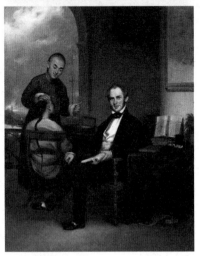

◎关乔昌《彼得·帕克医生》

感情，肿瘤也是有血有肉，有它的生命和态度了。画家甚至是带着一种赞叹的感情在画肿瘤，观者也能感受到画家和'病变'之间的联系。肿瘤和患者也俨然成为一体，患者表现得安之若素，其实已经下定决心把它切除。要知道，当时几乎没有什么麻药，手术过程非常痛苦。"

"病人表现得太平静了，我可以想象西方观者看到一定会惊叹于中国人超常的忍耐力，也许还会有一些延伸的感想。"叔明赞叹。

"这一批'肿瘤君画像'在波士顿和纽约都曾经展出过。可以想象，在这批作品里，这些肿瘤不仅是身体的疾病，也外化了当时中华民族的心灵疾病和社会疾病，而帕克医生则希望能同时治愈这些疾病。"

"但是我感到的更多的是人性的张力。这些画浓缩了每个患者的人生，长期的痛苦和忍耐，希望和恐惧，手术前的勇气和内心挣扎，都被表现出来了。这对于画家来说也是难得的题材吧，这些画里一点儿商业气息都没有。"

"关乔昌的画因为足够复杂而独具魅力。他的作品在英国、美国都参加过展览，他还被邀请去澳门为美国侨民画肖像。关乔昌之前，还有一位来自广东南海的画师关作霖，

搭海船去过欧美各国学习油画技法，于嘉庆中叶回到广州开设画店。关作霖应是第一位在国外学西洋画的中国人，但是迄今未能找到其确定的油画作品，姑且可以认为关乔昌是中国首批重要的油画家。在其之后，广州能作油画肖像的画家还有关廷高、新官、周官、煜官、辉官等，也足可见外销画已成行成市。"

叔明问："这些画家和岭南画派有渊源吗？"

"外销画的商品价值大于艺术价值，它们就像17世纪以来的外销瓷一样，顺应国外市场的需要，在本国却鲜为人知。岭南画派则是在更高的本土文化层面上吸收西方的美术技法。岭南画派元老居巢①、居廉②少年时在广西学艺，师从常州画派的宋光宝、孟丽堂。纯讲笔墨，孟丽堂可是被齐白石认为可以和八大山人、石涛相提并论的人物，可惜偏居广西一隅，作品知名度不太高。居氏兄弟吸取宋光宝敷色艳丽的技法，花旁又加蜂、蝶等昆虫，一派清新喜人

①居巢（1811—1889）：中国清代晚期画家，字梅生，号梅巢等，广东番禺（今属广州）人，绘画师承恽寿平。
②居廉（1828—1904）：广东番禺（今属广州）人，字古泉，号隔山老人，近代岭南地区著名的国画画家，和其兄居巢并称"二居"。

◎居巢《荔枝》

◎居廉《光清香藤·蝗虫》

的景象。"

"他们这是水彩画吗？"

"常州画派承传下来的恽南田的'没骨花卉'本来就善用'撞粉'和'撞水'的技法，以湿笔为主。'撞水'就是在花叶将干未干之际，注入少许水，让花叶的边缘带有轮廓线；'撞粉'则是先施薄粉，再注水少许，然后将纸倾

斜，这样能产生明暗凹凸的变化。居廉的文艺造诣不如其兄，但是在绘画上却因着较少'文气'和'士气'开创出新境界。他放弃了传统国画构图，将写生和素描技法与恽氏的清丽柔婉相结合，透视准确，明暗渲染充满光感，完全沉浸在对自然物质世界之美的礼赞中。"

叔明若有所思："居廉的画很有19世纪欧洲植物插图画家的严谨，同时又有种家常的感觉，甚至能让人'闻'到岭南地区夏日雨后地面的尘土味。"

我说："这其实就是岭南文化的特点——缜密，大胆，不装。居廉有几位好学生：高剑父、高奇峰兄弟，陈树人①。高剑父少年跟随居廉学画，打下了写生的底子，后来在澳门跟法国老师学素描，又赴日留学，由此立下了改造传统中国画的决心。高剑父等三人在日本加入了孙中山组织的同盟会，并回国建立广东分会，他们在成为岭南画派元老之前，首先是革命元老。"

"中国当时去日本的留学生很多啊。"

①高剑父（1879—1951）、高奇峰（1889—1933）、陈树人（1884—1948），简称"二高一陈"，岭南画派的创始人。

◎居廉《石斛》

◎居廉《瓜藕》

"从 1896 年到 1914 年，中国赴日留学生数量激增。光是学艺术的，除了高剑父兄弟、陈树人，还有陈师曾、何香凝、李叔同、陈抱一、汪亚尘、朱屺瞻、关良、陈之佛、丁衍庸、丘堤、关紫兰、傅抱石、王式廓等人。"

"是因为明治维新和甲午海战后，日本在东亚的地位上升了吗？"

"甲午海战固然让中国人对日本的实力有了重新认识，但更重要的是，日本提供了一种学习西方的快捷方式。反正日本也是学欧美，所以留日也约等于留欧美。早在 19 世纪 70 年代，东京新成立的工部美术学校便聘请来自都灵皇家美院的丰塔内西做教授。日本艺术家赴欧美学习的历史也相当悠久。当大批中国人到日本学艺术时，日本去欧洲学艺术已有半个世纪的历史了。其次，在日本学到的欧美技术和文化被认为是东亚民族消化得了的先进技术和文化，不至于让我们消化不良，也不至于引起排斥反应，而且是被确认过行之有效的。再者，1905 年日俄战争，日本获胜，再次让中国各界深刻领会到先进政治体制的威力。日本是立宪国，俄国是专制国，中国舆论界总结出：这专制国和立宪国打仗，专制国没有不败的，立宪国没有不赢的。中

国再次掀起立宪以及学日本的热潮。最后也是最有意思的，是日本如何应对中国留学潮呢？他们推出了'速成科'，几个月就能毕业。"

叔明恍然大悟："那不是学店吗？"

我补充道："学店之间还有竞争，你学制八个月，我就半年结业。还有一种专业技术培训班，有翻译一起上课，几天就能拿到毕业证书。"

"高剑父读的不是这种'野鸡'学校吧？"

"根据广州的艺术史研究者黄大德梳理的史料，光绪末年，科举既废，广东引领风气之先，官府和民间纷纷开办新式学校，其中述善学堂请了一批日本老师来培训小学教师，日本画士山本梅崖就在这个背景下到述善学堂的图画学校任教，他也经常参加本地画家的雅集，慧眼发现了高剑父的才能。山本离开广州去伦敦时，不但举荐高剑父接任他的教职，还建议其去日本留学，并留下多封介绍信。就这样，高剑父大约于1905年底赴日本，1907年初回国，后又带弟弟高奇峰赴日，进入东京美术院学习。他在1934年前履历写的都是'东京美术院'，而这年任中山大学文学院教授后，履历就空白了。想必正规大学比较较真，需

要正式毕业文凭。你可以自行判
断高剑父在日本受的美术教育程
度。1930年左右，高剑父在广州
购置了一处很精致的中式庭院，
这就是岭南画派的摇篮'春睡画
院'，关山月、黎雄才、方人定、
司徒奇都是从这里走出来的。"

"岭南画派学习的是日本哪
个流派的绘画呢？"叔明问。

我告诉他："高剑父在日本期
间，丰塔内西式的全西化美术教

◎高剑父《昆仑》

育已经成为众矢之的，当红的是美国教授芬诺洛萨的理论：
日本绘画远远优越于廉价的西方现代美术，日本画全盘西
化是灾难，更好的道路是在回归传统和日本精神的同时，吸
取西方绘画中好的东西。一种新的日本画样式诞生了，它复
兴了富于装饰性的狩野画派和土佐画派，把素描、明暗、透
视等写实技法以传统笔墨表现出来。"

"这根本就是为中国艺术革命青年们量身定制的道路
嘛！"

◎高剑父《秃鹫》

　　"1908 年，高剑父在广州办画展，倡导折中中国、西方和日本的新中国画，可见他已经学到了'新日本画'的精神。岭南画派走这条道路也是必然。高剑父虽然不为官，但艺术以及艺术教育就是他的新革命道路。岭南画派是折中的，通俗的，也是民族主义的。中华人民共和国成立后，这个画派很好地迎合了广大人民群众的审美趣味，才有了不可撼动的主流地位。"

　　"西方的构图、东方的意趣、现代的感情融合在一起。但是高剑父画里的雄强气概是日本画里罕见的。我记得你说过，清代宫廷画里鹰隼多，是因为贵族喜欢养鹰，可是民国时期的画家为什么也很喜欢画鹰和秃鹫？"

　　"这一时期的国画家普遍喜欢画虎、鹰这类猛兽猛禽。他们认为这是时代精神，或者是时代需要的精神。"

　　"是不是留学欧美的艺术家可能会有不一样的心得？"

　　"欧美留学生普遍散漫一些，更个人主义一些。李铁夫[①]最早去欧美学艺术，但他不是士绅子弟，而是去加拿大的

――――――――――

①李铁夫（1869—1952）：广东鹤山人，艺术大师、革命家，中国近现代油画艺术与民主革命先驱，被誉为中国油画之父、里程碑式的人物。孙中山誉其为"东亚画坛第一巨擘"。

华工之一，凭借天分才得到各种好心人和机构的资助，在英国和美国接受了完整的美术教育。李铁夫和高剑父一样，也追随孙中山，在纽约筹建同盟会分会并担任常务书记整整六年。他凭借自己的艺术才能和社会地位为辛亥革命做了许多工作：卖画筹款，游说权贵，宣传革命，发展会员。李铁夫可能是中国留洋画家里把油画学得最到位的一位，油画语言运用得出神入化。他自称曾接受切斯[1]和萨金特[2]的教导，肖像画里确实有萨金特的帅劲。但是萨金特画肖像总有点儿奉承的美化，在这点上李铁夫倒是沉着得多。萨金特学委拉斯贵支，又把委拉斯贵支的潇洒夸张了一点儿，李铁夫收着画，反而比萨金特更接近祖师爷，也更有时代感。"

　　叔明说："那张未完成的肖像，画完了也许倒没现在这样有味。李铁夫画的鱼真水灵，圆嘟嘟的，让人不禁想上手去摸一把——面对活鱼我绝对不会有这个愿望。看到荷

[1]威廉·梅里特·切斯（1849—1916）：美国画家和艺术教育家，以肖像画、风景画和静物画出名。

[2]约翰·辛格·萨金特（1856—1925）：英国皇家美术院成员，美国19世纪末20世纪初著名的肖像画家，1910年后热衷于水彩风景。

兰静物画家笔下的鱼和肉我也不会有这个愿望。"

"广东人爱吃生鲜。荷兰静物画里那种死了起码二十四小时的鱼，广东人看都懒得多看一眼。广东人对'鲜'的强烈感触和认知，都淋漓尽致地表现在李铁夫画的鱼里了。如何传达这个认知和印象，并让它上升到审美层面，这就是李铁夫的功力所在了。不过，李铁夫画里的空间还是有问题，这些静物像是在 2.5D 的空间里，或者像

◎李铁夫《未完成的老人像》

◎李铁夫《静物》

高浮雕，浮在表面上，它们背后的空间并没有处理好。但是整体来说也是出类拔萃了。"

"至少比同时代的许多油画家要地道得多。李铁夫为什么没有为中国培养出更多的出色油画家？"

"1930 年，李铁夫抱着创办'东亚美术学校'的梦想回国，他虽然有革命元老的资历和鹤立鸡群的才能，却始终徘徊在画坛边缘。20 世纪三四十年代，李铁夫在中国辗转漂泊，1950 年被政府迎回广州教了两年书，也算落叶归根。另一位早期美术留学生周湘，先赴日本，再赴比利时，回国后在上海创办中西美术学校，刘海粟曾在他的学校担任老师。1920 年代，赴法留学的最多，有李超士、方君璧、蔡威廉（蔡元培的女儿）、林风眠、林文铮、徐悲鸿、李金发、潘玉良、吴大羽、庞薰琹、颜文樑、吕斯百、吴作人、张充仁等。这些人回国后都成为新型美术教育机构的顶梁柱。比如，徐悲鸿担任过国立北京美术学校校长；林风眠、林文铮等人在杭州创办国立艺术学院；颜文樑创办苏州美专……他们更倾向于弃绝中国艺术中的糟粕，以洋为本，以中为用。徐悲鸿在美术教育中完全以西洋技法为主。他担任校长的北京美术学校，虽然招收国画专业，但国画专业的前三年全学素描，第四年学色彩，对于国画技法虽然有涉及，但是笔墨和程序那套已经完全被抛弃了。"

叔明惊讶道："太糟了，这不是让正宗的国画面临灭绝的危险吗？"

我哈哈大笑："你要理解当时的中国，保守派占绝大多数，希望改造传统或者走出新路的现代主义者的力量不值一提。而这些美术学校的学生也难逃毕业即失业的命运。他们想当职业艺术家就要迎合市场需求，想谋求教职就要去适应社会。改造谈何容易呢？可以说，保守与地域也有关联。北京的文人画家几乎全是走传统路线的。南方有岭南画派，东部有海上画派，北方则有以中国画学研究会为核心的京津画派。金城①是中国画学研究会的创始人之一，他在遍览欧美博物馆和古迹后，认为中国画的正宗是工笔，而中国画全盛在由晋至元的一千年。"

"那么他是复古主义者？"叔明问。

"金城提出画无新旧，说世上事物都有新旧，唯独绘画事业无新旧，历代名家也没有鄙夷前朝作品为旧。他说，如果能化用旧元素，则旧的也是新的；如果一味执着于求新，则新的也是旧的。一旦心里存在新旧之念的计较，下笔就没有法度可循了。"

①金城（1878—1926）：字巩北，一字拱北，原名绍城，号北楼，又号藕湖，中国近现代画家，祖籍浙江湖州，中国画学研究会创始人之一。

"我知道你这已经给我翻译成白话了，每个字我都懂，连起来就不知道是什么意思了。这似乎形成了一个自我论证的闭环，无法讨论。他的概念随时在变化，这新和旧已经变了几回意思了。"叔明略感困惑。

我进一步解释："假设金城不是存心狡辩，他的话也许可以这样理解：'绘画事业无新旧'，这里的新旧是时髦或落伍；'化其旧虽旧亦新'，是化用过去的元素，则从文化遗产里也能创新；'泥其新虽新亦旧'，是一味追求时髦，则再新也落了陈腐套。所以金城的本意是不要为了时髦而创新，创新是创造的副产品而已。他曾说：'不曾临摹学习过宋人的繁难，岂能体会简易的妙处？！'可见，他认为创造的血脉是绵延的，而不是隔断的。这么说是不是好理解一些？"

叔明拍案道："你的阐释我喜欢，这个版权应该属于你！"

我笑了笑，说："其实这正是中国式画论和西方美术理论互相交流融通的难点所在，需要当代的理论和研究人员去再次解读和重新挖掘背后的概念层次。如果这个工作没人做，大家不过是就没有达成共识的概念自说自话罢了。

◎金城《野色芳草图》

◎金城《春明四契图》

留日的陈师曾①本来可以胜任这个工作，可惜他去世太早。陈师曾的祖父是维新派人士湖南巡抚陈宝箴，父亲是被誉为'中国最后一名传统诗人'的陈三立。陈三立把家学'思益学堂'办成名动八方的小学，既有国学课，又开设数学、英文、体育等课程。陈师曾从小学画，师承大教育家王闿运。1902 年，他去日本留学，1909 年回国后在江苏

①陈师曾（1876—1923）：原名衡恪，字师曾，号朽道人、槐堂，江西义宁（今江西省修水县）人，著名美术家、艺术教育家。

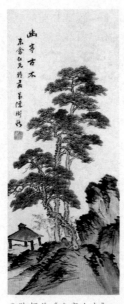

◎陈师曾《幽亭古木》

通州师范任教，后来拜吴昌硕为师。1916 年，陈师曾任国立北京高等师范学校的图画教师。1920 年，与金城等人组织了中国画学研究会。他写过一篇《文人画之价值》，这篇文章可以说是开天辟地，把董其昌漏洞百出的南北宗分野抛在一边，暗暗接下了梳理'高雅艺术之自觉性'的历史使命，用新定义出来的'文人画'给大家指明方向。他说，'文人画'是什么呢？就是画里带有文人之性质，含有文人之趣味，不在画中考究艺术上之功夫，必须于画外看出许多文人之感想。"

叔明说："这论调耳熟，赵孟頫也说'士气'和'古意'。'文人画'这个提法去除了'士气'里的阶级属性，听起来更民主一些。"

"所以陈师曾很推崇齐白石的艺术，一方面固然有故人的渊源，他早就认识齐白石的绘画老师胡沁园，且陈师曾

和齐白石都对王闿运执弟子礼；另一方面也因为齐白石是他心目中文人画家的典型——虽然是农民出身，却具备人品、学问、才情和思想四大要素。齐白石能在北京站稳脚跟，并被日本收藏圈追捧，陈师曾起了非常大的作用，他的'文人画'理念也在齐白石身上发扬下去。陈师曾的观点得到京津文人画家们的积极响应，更得到徐世昌[①]的切实支持。徐世昌在投身袁世凯阵营后得到重用，曾任军机大臣和庆亲王内阁的副总理。1918年，段祺瑞把持的'安福国会'推举他为大总统。他主张偃武修文，被称为'文治总统'。"

叔明问："他重视画学会，是因为这是他文治的政绩之一？"

我说："更重要的原因是徐世昌自己也是画家。他六岁习画，工书法、山水、花卉，还收集古砚古墨。从他的画来看，他对南宋山水笔墨研究很深，重视对传统的继承，也希望能开创新局面。徐世昌还应蔡元培的倡议，拨款建

①徐世昌（1855—1939）：字卜五，号菊人，天津人。1918年，徐世昌被国会选为民国大总统。他下令对南方停战，次年召开议和会议。1922年通电辞职，退隐天津租界，以书画自娱。

立了国立北京美术学校，这就是北平艺专、中央美院的前身。不过，很有意思的是，1922年，蔡元培就是在这所美术学校里召集了北京教育界两百人的集会，一致同意请孙中山停止北伐，并请孙中山和徐世昌同时下台，通过和平谈判来消除争端。而徐世昌就此结束了四年的总统生涯。"

叔明总结说："在任何年代学艺术和支持艺术都需要勇气啊！但这是为了更广大群众的利益。"

第二讲

▼

吴昌硕：海上有古风

叔明说："李铁夫最欣赏吴昌硕①和齐白石，可见吴昌硕和齐白石在当时就很出名。我看吧，中国艺术大师的名气似乎总是累积递进，生前名气大的，死后名气会更大；生前都不出名的，死后就根本没有机会，很少有西方艺术史中那样被'再发现'的画家。另外一点，中国的画家好像

①吴昌硕（1844—1927）：初名俊，又名俊卿，字昌硕，又署仓石，多别号，常见者有仓硕、老苍等，浙江湖州人，晚清、民国时期著名国画家、书法家、篆刻家，"后海派"代表，杭州西泠印社首任社长，与任伯年、蒲华、虚谷合称为"清末海派四大家"。他集"诗、书、画、印"为一身，融金石、书画为一炉，被誉为"石鼓篆书第一人""文人画最后的高峰"。

不需要经纪人。在西方，从印象派画家们开始，画家都需要经纪人，才可能在活着的时候就靠创作过上稳定的生活，而中国的画家都自己去建立人脉。"

我告诉他："独立的艺术批评是中国所欠缺的，大家都信奉权威，权威们又有圈子，而赚名气、开销路就全靠圈子里同仁的提携。这种圈子既有比较正式、开放的行业协会，也有半开放的小圈子。某种程度上，想要在一个'新码头'打开局面，这些圈子就是突破口。吴昌硕曾移居苏州，后想回上海，他让弟子赵云壑先行去探路。赵云壑带着介绍信去找师父的好友画家王一亭，由此被引荐给沪上同道前辈，再一一拜访各家画店、笺扇庄和装裱铺，并分发润格单，白天画画，晚上应酬，很快打开了销路。赵云壑在上海待了半年，去除开销，净赚两百多银元。投石问路成功，吴昌硕才在次年移居上海。"

"你之前说过，从清代开始，上海画家们就会互相帮助。全国第一个书画家专业协会'海上题襟馆'就设在上海豫园，吴昌硕似乎还是活跃成员。"

"1887 年到 1894 年，吴昌硕是住在上海的。中日甲午战争爆发后，他跟随吴大澂入幕，又当官，离开上海多年。

他心里也没底，不知道老交情是否还可靠，他在市场上是否还吃香。其实他过虑了。1912年后，上海书画界整体润格上涨，吴昌硕的书画价格从1914年到1922年，价格涨幅超过100%。1914年请吴昌硕画四尺是八两银子，到1922年时就要三十两，且山水价是花卉价的三倍。吴昌硕三五幅画就抵得上大学教授一个月的薪水。在中国，成功的画家至少相当于一个工商管理硕士，首先要计算好自己的成本、利润——上等的颜料、纸张可贵了，其次要口才好，会交际，善于自我推销，还要能组织同仁，做公开活动，把行业做大做强。吴昌硕是个全才，而且他靠的不是逢迎，而是自己的旧学功底——印、书、画、诗。郑孝胥①当时是诗坛领袖，又做过李鸿章和张之洞的高参，吴昌硕很想结识他。郑孝胥的声望地位虽高，却比吴昌硕小十几岁，吴昌硕就托朋友转交自己的印谱诗集给郑孝胥，避免初次见面就要折节奉承的尴尬。郑孝胥的评价是'诗浅俗，印尚可，然未尽典雅'，虽然并不惊艳，却拉开了二人交往

①郑孝胥（1860—1938）：中国近代的政治人物、书法家，福建福州人。清光绪举人，辛亥革命后以遗老自居。善楷书，为诗坛"同光体"倡导者之一，因执着于复辟而沦为汉奸。

的序幕。后来，吴昌硕请求看郑孝胥所藏秦汉古印，认为'浑古朴茂'，又进一步感叹：'看印之走刀，神思与古人相交，在道的层面上又进了一大步。'敢情自己多年来在暗中摸索，都是白耽误工夫啊。"

叔明大笑："哈哈哈，我领略到吴昌硕交朋友的技能了。"

我接着说："郑孝胥对吴昌硕也日渐认可，认为'缶庐书翰推三绝'——吴昌硕别号缶庐——三绝指的是书、画和印，还是不肯承认他诗好。民国年间，郑孝胥居上海。他立宪变法壮志未酬，一心复辟，这期间和吴昌硕往来最频繁。两人互相串门，有朋友来，正好拉着朋友一块串门，赴生日宴会，互求书画题字，甚至郑孝胥还为吴昌硕的儿子吴藏龛代定润格，从知交发展为世交了。"

"看来交际能力是决定中国画家职业发展的一个关键呢。我在想，李铁夫是否在西方待得太久，嗯，他根本就是在西方成长起来的艺术家，所以没有在中国环境里求生的手段。"

"主要是因为李铁夫完全没有中国的东西，所以只能正面冲击中国观者的品位，而没有任何能调和柔化西洋品

位的元素。但是，李铁夫公开说，当代中国真正的画家只有齐白石和吴昌硕。可见吴昌硕的笔力不但在中国、日本受推崇，就连带有西方背景的画家也看得懂。"

"吴昌硕的线条功力强主要是因为他擅长篆刻吗？会篆刻的画家应该很多，但达到吴昌硕的成就的也不多吧？"

"那要从吴昌硕的经历说起。吴昌硕一生可以分为四个阶段。第一个阶段是二十六岁之前。道光二十四年（1844年），吴昌硕出生在浙江安吉一个诗礼之家。祖父和父亲都是举人，父亲吴辛甲以诗文会友，相知相与的都是一群博学多才、胸怀磊落之士。吴昌硕跟父亲学诗文篆刻，性情沉默敦厚。他十七岁那年，因为太平天国运动，举家逃亡，弟、妹死在途中。1864年，太平天国事败，他和父亲返乡，在废墟上重建家园。这期间对他影响最大的是父亲的好友、任地方学官的潘芝畦。吴昌硕在二十二岁时被潘芝畦逼着去考秀才，才有了功名。而且，潘芝畦是其画画的启蒙老师。吴昌硕三十多岁时靠卖画能勉强糊口，得益于潘芝畦的教诲。另一位指点吴昌硕的高人叫施旭臣，才高运蹇，赤诚无城府。吴昌硕跟他学诗。施先生有次碰见这孩子在自家'芜园'里长啸……"

◎选自吴昌硕
《墨梅册页》

"长啸是什么，喊吗？"叔明打断我。

我说："吹气如歌，叫作啸。啸可以是吹口哨，可以是猿啸虎啸，也可以是长歌如啸，抒发胸中浊气。它是魏晋名士喜欢的活动。'竹林七贤'之一的阮籍就喜欢登高台，喝酒弹琴，然后长啸。总之，施旭臣看到此场景，断言吴昌硕为人不事修饰，绝不会终老于此园，将来定有大作为。但是吴昌硕并没有离乡的打算，正所谓'父母在，不远游'。1868 年，吴辛甲去世，吴昌硕尽完做人子的责任，才走入人生的第二个阶段。从二十六岁（1869 年）到四十三岁（1886 年），吴昌硕在杭州、嘉兴、苏州、湖州、上海一带寻师、访友、游学。他既卖画也刻印，对于书画之道逐渐有了自己的体悟。吴昌硕很有远见的一点，是他

很注意编辑保存自己的作品，把所刻之印编成《苍石斋篆印》《齐云馆印谱》《篆云轩印存》《铁函山馆印存》等，拿去做和高人名士结识的敲门砖。"

"这就是艺术家自我推销的作品集啊，看来吴昌硕很有开拓精神。"

"这十几年里，他拓展和积累人脉，认识了大画家任伯年、大收藏家潘祖荫和吴云，并为他们治印。印，对于书画大家们来说就是第二张脸，从刻印发展起来的交情是很深的。1882年，吴昌硕治印的收入逐渐稳定，遂携眷定居苏州。朋友金杰送他一尊古缶，吴昌硕就以"缶"命名其庐。收藏家们喜欢用自己的宝贝来命名居所，而居所又和名号紧密相连，吴昌硕从此自号吴缶庐。

"第三阶段是从四十四岁（1887年）到六十八岁（1911年）。1887年，吴缶庐移居上海，他和任伯年已成莫逆之交，画也有了自己的面貌。他用篆籀草隶的笔法画花卉蔬果，把笔力的拙朴精纯、布局的经营与妙趣、色彩的沉着泼辣发挥得淋漓尽致。但是，吴昌硕的艺术生涯被政治抱负打断了。前面说过，他作为幕僚跟随湖南巡抚吴大澂去打仗。吴大澂是晚清能臣，曾去吉林勘定中俄边界，

经六次谈判，争回了被俄国人故意模糊、移动界碑划走的土地；曾整顿河工，修整黄河水道，用新法测绘三省黄河全图。吴昌硕通过吴大澂的老师吴云得以和吴大澂这位大学者、金石学家、书法家、画家和收藏家结交。战事一起，吴大澂热血沸腾，带着湘军前去应战，结果大败而归，从此被朝廷弃用。而吴昌硕也回到早前的道路上，卖画、课徒、刻印。

"第四阶段是六十九岁（1912年）到八十四岁（1927年）。他在六十九岁时刻了'吴昌硕壬子岁以字行'的印，此时画坛宗师地位已定。波士顿美术馆的亚洲艺术部主任、日本人冈仓天心来中国收购文物，请吴昌硕为波士顿美术馆写了一块篆书牌匾'与古为徒'，用笔圆转沉如鼎，后有行书长题，俊逸超拔。吴昌硕这一时期的画古朴雄苍，可谓大成。"

叔明问："总说某某的画'古'，这个字究竟应该如何理解？"

我解释说："古，也可以说是一种和前代文明相连接的气息，是元代以来的画家的追求。赵孟頫提倡画要古，你画得再工整，技巧再好，没有这点儿气息也不中用。董其

◎吴昌硕《沉香亭北倚阑干》

昌和'四王'走到极端，最好笔笔有典故。到了民国，各地考古纷纷有新发现，对'古'的定义又越过唐宋，直上秦汉。吴昌硕精研秦汉墨印，后来又揣摩齐鲁封泥、汉魏六朝瓦当文字，印刀几变，雄浑苍劲。他能把厚重的文化遗产转换成纸笔之间的两千年文明气象。世间识者认的是他的笔墨，不识者也要认吴昌硕这个金字招牌背后的文化积淀。"

"他画牡丹用的是什么红颜料？这牡丹虽然不像工笔牡丹那样画得惟妙惟肖，只是粗粗几笔，但是那个气势就是牡丹，很有点儿抽象表现主义的运动感呢。"

"吴昌硕开用昂贵的洋红画牡丹的先河，就是所谓'红花墨叶'。评论界说吴昌硕是'大笔头'，意思是落笔就有大气势。吴昌硕常年练拳，七十五岁时，除了耳微聋、足微蹇，其他毛病没有；到八十岁时，一套拳打得虎虎生风，可见气足。他的花卉之所以给人苍浑老健的感觉，正是因为他将自我都融入纸上天地，散入宇宙空间。吴昌硕说'奔放处要不离法度，精微处要照顾气魄'，可见法度内铭于心，气势已化为实物。你再看他的石头，隶法用笔，石头侧锋横扫，间有飞白。吴昌硕的画以花卉最多，山水较

少——因为贵啊，人物最少。这幅朱砂画的钟馗，神完气足，有梁楷风、金农韵。在题字的布局上，吴昌硕也很受金农的启发。吴昌硕能被公推为海上画坛领袖，正是因为他在博古、化古的基础上开创出崭新的格局，让革新派和复古派都看到了国画发展的希望所在。

"吴昌硕的弟子陈半丁[1]深得北京画坛领袖金城的欣赏，被邀请去北京肃亲王府任画师。陈半丁少年起师从吴昌硕、任伯年等。为了帮助弟子，吴昌硕以近七十的高龄专程去北京为陈半丁站了半年的台，为其介绍画店和人脉，还与陈半丁合作刻了一批印章。陈半丁也不负师父重望，吸收明清诸家笔法，法徐渭、陈白阳，化吴昌硕苍浑的大写意为绵长的小写意，兼容并蓄，既似明清笔墨，师古而不泥古；又拓开自家的清新面目，把锐意创新的海派风格带入北京画坛，被称为'运古派'。中华人民共和国成立后，陈半丁虽然自嘲是旧文人，又是肃顺旧人，和根正苗红的齐白石不可同日而语，但他依然担任北京画院副院长、中国

[1]陈半丁（1876—1970）：原名陈年，字静山，号半丁，浙江山阴（今绍兴）人，少年起师从吴昌硕、任伯年。擅花卉、山水、人物、走兽，以写意花卉最知名。有《陈半丁画册》传世。

◎吴昌硕《醉钟馗图》

◎陈半丁《应时作此》

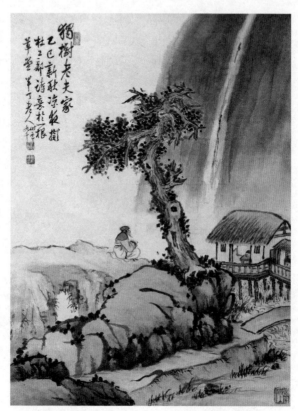

◎陈半丁《独树老夫家》

画研究会会长。"

叔明问："吴昌硕长寿，对弟子又好，门生一定还有不少吧？"

我说："当然，陈师曾也是他的门生，可惜去世得太早。朱屺瞻①、潘天寿②，王个簃③、沙孟海④挑起了上海书画金石界和美术教育界的大梁。朱屺瞻两度赴日学习，师从藤岛武二⑤。朱屺瞻学到了藤岛武二的博大精深，并进一步把国画的笔墨、西画的光色、日本画的构图融会贯通，在全世界都产生了很大影响。潘天寿则融贯工笔、小写意和大写意，

①朱屺瞻（1892—1996）：江苏太仓人，杰出的国画家，油画和书法的造诣颇深。与徐悲鸿、齐白石等大家交往后，遂步入画坛。
②潘天寿（1897—1971）：字大颐，自署阿寿、寿者，现代画家、教育家，浙江宁海人，曾任中国美术家协会副主席、浙江美术学院院长等职。
③王个簃（1897—1988）：原名王能贤，后省去"能"字，易名王贤，字启之，个簃是他的号，后以号行，祖籍江苏海门，现代著名书画家、篆刻家、艺术教育家。
④沙孟海（1900—1992）：生于浙江鄞县（今浙江省宁波市鄞州区），20世纪书坛泰斗，于文史、考古、书法、篆刻等领域均深有研究。曾任浙江大学中文系教授、浙江美术学院教授、西泠印社社长等。
⑤藤岛武二（1867—1943）：日本著名油画家。中国许多留日学生师从藤岛武二，学习油画。刘海粟亦与藤岛武二有过交游论艺。藤岛武二有"画伯"之尊称。

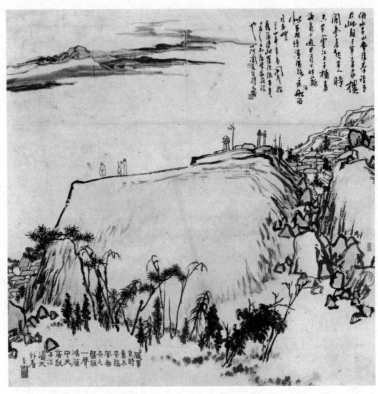

◎潘天寿《浅绛山水图轴》

打通了国画内部的次元壁垒，创造出一种崭新的唯美境界。吴昌硕那种以古为我用的功夫，只要学到几分就能受益无穷。"

　　叔明感慨："也许这在民国时期整个文化氛围里就是很自然的事情。吴昌硕虽然没有出过国，但是经历了从晚清到民国的时代过渡，又身处上海这个八面来风的滩头，就会思考如何从历史里找到应对当下的办法。也许吴昌硕是开拓者，到了他的学生们这儿就变成非常自觉的行为了。"

第三讲

▼

民国的平民品位：齐白石

　　叔明提议:"说过吴昌硕,该说齐白石①了吧。我知道齐白石是中国最广为人知的画家之一,但没想到他在民国时期已经如此有名。"

　　我说:"许多人对中国画最初的了解就是三个字:齐白石。1864年,齐白石出生在湘潭县白石铺杏子坞,他的号

①齐白石(1864—1957):原名纯芝,字渭青,后改名璜,字濒生,号白石、寄萍老人等。祖籍安徽,生于湖南湘潭。近现代中国绘画大师,世界文化名人。早年曾为木工,后以卖画为生。擅画花鸟、虫鱼、山水、人物,笔墨雄浑滋润,色彩浓艳明快,造型简练生动,意境淳厚朴实。曾任中央美术学院名誉教授、中国美术家协会主席等职。代表作有《蛙声十里出山泉》《墨虾》等。

'白石山人'便由此而来，他的画上还常署'杏子坞老民'。他族名纯芝，所以在二十七岁前，家乡人都叫他芝木匠。芝木匠心眼比别人活，十三岁学木匠，他很快看清楚学粗活'大器作'没前途，次年改学精细雕花的'小器作'。他又从《芥子园画谱》找灵感，新创出雕花图案。乡间没有画师，他承揽起为乡民画玉皇、老君、财神、灶君、阎王、龙王等神像的活计。齐白石正式学画是在 1888 年，那时他二十四岁，随湘潭的萧传鑫和胡沁园两位画师学画人像，转型为肖像画师。1899 年 1 月，齐白石登门拜访大文人船山书院山长王闿运①，踏出了改变命运的最重要一步。

"王闿运是个奇人，曾辅佐肃顺。肃顺反对慈禧垂帘听政，被慈禧和恭亲王结盟扳倒后在菜市口处决。王闿运退居湖南，主持衡州船山书院。船山书院在他的经营下蒸蒸日上，一再扩建。王闿运看了齐白石的诗文字画后，感叹：

① 王闿运（1833—1916）：清末民初经学家、文学家，字壬秋，又字壬父，号湘绮，世称湘绮先生。咸丰二年（1852 年）举人，曾任肃顺家庭教师，后入曾国藩幕府。入川后主持成都尊经书院。辛亥革命后任清史馆馆长。著有《湘绮楼文集》等。

这又是本地高僧寄禅[1]一样的奇人啊！齐白石大受鼓舞，也拜入王闿运门下。1921 年，海派领袖吴昌硕为齐白石定润格时，第一句便是'齐山人濒生为湘绮高弟子'，可见此身份之重。王门弟子绝不仅仅是虚名，它实实在在让齐白石融入了湖湘文人这个群体，让圈子里的文化精英们看到了齐白石的艺术天分，使他获得了开阔眼界、提升境界的关键助力。江西巡抚夏竹轩与其子夏寿田都受业于王闿运，夏寿田在齐白石拜入王门第三年后见到这位齐木匠，劝他应该走出去。夏寿田在陕西做官，就聘请齐白石到西安教姨太太画画，齐白石得以出了人生第一次远门。随后，夏寿田又介绍同门陕西布政司樊樊山[2]给齐白石。两人给齐白石定润格推销作品，也是以'湘绮高弟子'身份打头。其他王门弟子如杨度、易实甫、张篁溪等人也帮过齐白石不

①寄禅：又名寄禅和尚，俗姓黄，名读山，字福馀，以"八指头陀"一名行世。湖南湘潭人，清末民初著名僧侣诗人。
②樊樊山（1846—1931）：樊增祥，清末民初文学家，字嘉父，号云门，一号樊山，别署天琴老人，湖北恩施人。同光派的重要诗人，诗作艳俗，有"樊美人"之称，又擅骈文，死后遗诗三万余首，并著有上百万言的骈文，是我国近代文学史上一位不可多得的高产诗人。著有《樊山集》等。

少忙。1917 年，齐白石到北京闯荡，在北京画坛颇有地位的吴昌硕弟子陈半丁看在樊樊山面子上也帮齐白石卖了些画。说起来，混京城、上海画坛最关键的一步是请画坛老大吴昌硕来定润格。

"中国人信资历，新画家的润格绝不能自己定，一般由师长代定，或者由身份尊贵的朋友代定也行，比如夏寿田和樊樊山两位官员给齐白石定价就是给他做场面。吴昌硕作为民国画坛老大，提高身价的能力最强。吴昌硕拉了这关键的一把，把齐白石的画价拔到了中高水准。齐白石初到北京时，一件扇面两个银元，四尺堂幅四至六元，属于比较低的价格。经吴昌硕一拉，四尺堂幅提到十二元，达到中等水准。1922 年，王闿运的学生陈师曾带着齐白石的画去日本参加中日联合绘画展览会，很快售罄，且都是高价、实价，两尺的山水画可以卖到二百五十银元。陈、齐二人的画也被法国人选购，带去参加巴黎展览，两人由此有了国际声誉，身价就起来了。1926 年，齐白石在北京买了跨车胡同的套院，特意刻了碗口大印：故乡无此好天恩。齐白石从此在北京站稳了脚跟。"

叔明说："看来民国时期'北漂'和'海漂'全靠圈子

啊。中外艺术家都需要游学，西方有罗马大奖以及类似的艺术奖学金，在中国则要靠自家财力或者有钱朋友们的赞助了。"

我补充道："中国式的圈子对于平民子弟的择取更严格。就像鉴宝一样，闪光的人才一旦被发现，当然就要尽快宣传。湖湘子弟在清代晚期崭露头角，也是因为这个育才、识才、用才的网络。船山书院弟子三千，枝蔓遍布全国。齐白石背靠这个强大的网络，1902至1909年五次出游，走了多个省份，访遍名山大川。他感慨，前人山水画的布局和皴法都是有依据的，并非闭门造车。他也画下一系列手稿，从中整理出五十余幅，结成《借山图册》，而这就是齐白石日后山水画的母题库。"

"色彩真清新啊，让我想起沈周，看沈周册页时我也有同样纯粹的喜悦。"

"沈周的色彩更微妙，更温暖，更抒情。齐白石也许借鉴了沈周，但他更喜欢石涛和八大山人。他本性内向，怯于和人打交道，画面上体现出来则是冷和逸以及对简洁形式的偏爱。"

"这和大众心目中总是画红桃、红梅的齐白石好像有出

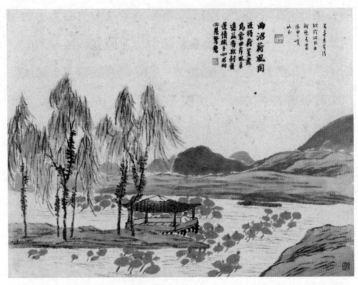

◎齐白石《石门二十四景之曲沼荷风图》

入。"

　　"之前齐白石学八大山人、金农，虽有趣味，但不够强烈。陈师曾指点他要变，要有个人面貌。陈半丁直接建议齐白石学吴昌硕。倒不是齐白石对二陈言听计从，毕竟所有有追求的画家都在寻找个人面貌。齐白石一直在思考'如何破局'，也一直在试验新的画法，正好这个'粗笔大写意'的风格成功了。他吸取吴昌硕'红花墨叶'的泼辣风格，但是没有学习吴昌硕的'古'，而是发挥本色走

'朴'的路线。这正切合了当时人们急切要扔掉旧文化的包袱、开辟新文化之路的心情。齐白石无意中开辟了新国画的天地，正如白话文取代了文言文，流行曲取代了词牌，文明戏和京剧分庭抗礼。齐白石卸下了文人性的书画，却意外让他的画里洋溢开朴素的人性。当然，他也有篆刻和书法的底子托着。齐白石临何绍基、李北海、金农的行书，也临《爨龙颜碑》《天发神谶碑》。又因为木匠生涯的影响，相比吴昌硕笔法里内蕴的复杂性，齐白石明晰地表现出横平竖直的刚性。"

"可能这就造就了齐白石的普世性吧。日本人会崇拜吴昌硕，但是爱上了齐白石。不需要了解中国文化的背景知识，也能喜欢上齐白石：浅显，有生命的律动，色泽鲜明，笔墨又很有质感。"

"的确，齐白石的表达更张扬些。他也强调要画在'似与不似之间'，这是趣味也是技巧。'似与不似'不但在于对个体物像的处理，也在于物像的组合搭配上。《紫藤蜜蜂》里，紫藤花的花萼、花蒂和花枝像得不得了，蜜蜂振动的翅膀无比写实，简直能闻得出味道，画出了生命。藤却刻意做粗处理，飞白加撩笔，狂而放，让春天的气息如

◎齐白石《紫藤蜜蜂》

有实质。齐白石的笔看似迅疾，其实是中速而始终有控制的。而《杨梅》里，杨梅和篮子的组合也是如此，一个负责娇艳欲滴，一个负责刚健如刀，两者之间的合奏达成了浓郁而纯粹的笔墨意趣。齐白石画画用生宣，吸水性很好。他即使用焦墨也能以运笔的转折虚实表现出丰富的层次。他在所谓'衰年变法①'后，笔墨恣肆而构图越发简洁。"

叔明感叹："杨梅的红色太诱人了！是不是就是大家说的珍贵洋红？"

"对，吴昌硕第一个在国画里用洋红，取其古艳之色，齐白石用洋红，取其明亮之神，虽然是跟随者，但与吴

①衰年变法指的是齐白石人到老年还改变自身的画画风格。

昌硕相比也毫不逊色。诗人艾青有次在画店里看册页集锦，只相中了齐白石画的樱桃，那娇态让人不忍释手。但是店主奇货可居。艾青就径自来到齐白石家，说：'在伦池斋看见您一张樱桃，真好！'齐白石问清是怎样的之后，立即给艾青画了一张。画出来，颜色却没有那么鲜艳，因为洋红没有了。艾青请齐老吃了饭后，折回伦池斋，老老实实把那张高价樱桃买了。"

◎齐白石《杨梅》

叔明笑着说："齐白石太懂做生意了，又不伤害代理商的利益，又让朋友觉得很够意思，只是'洋红没有了'。你总说他性格内向，其实他很懂人情世故。"

我表示认同："齐老在家时，腰上总是挂一大串钥匙，家里财务大权都是他把着呢。他内心总是那个'芝木匠'。他讷于言而敏于写门条。门条类似'请勿打扰'的通告，

贴门上广而告之。齐白石门条里最有名的一款是'卖画不论交情，君子有耻，请照润格出钱'，'不论交情'和'润格出钱'旁边都打了双圈。另一则，'绝止减画价，绝止吃饭馆，绝止照像'，就是讲价、请吃饭、求合影的请闭嘴。第三则，'中外官长要买白石之画者，用代表人可矣，不必亲驾到门。从来官不入民家，官入民家，主人不利。谨此告知，恕不接见'，这是日占时期给日本人看的。买画可以，来套近乎就不必了。"

"对艾青可是又白给画又吃饭馆。"

"这就像媒体刊例，报价是报价，不同人有不同折扣。艾青是学美术的诗人，在文艺界颇有声誉，齐白石既认可其赤子之心，又尊敬其社会地位，所以对其另眼看待。齐白石对待官场的态度颇有沈周之风，尽民之本分。"

"齐白石的创作数量好像很惊人。"

"一个说法是他一生画了一万多张画，他的第四子齐良迟说父亲七十九岁时一天能画六至八张。齐白石晚年的一些应酬作品，比如青蛙、河虾，据说是由儿子代笔，但是整体来说，齐白石的作品数量虽多，可张张生机勃发。"

"齐白石的葫芦好像画得很多？他为什么喜欢这个题

材？"叔明问。

"齐白石喜欢用纯度很高的颜色，画葫芦有墨叶和黄果的对比。有皇帝的时候，明黄犯忌讳，前代画家都极少用过于明亮的黄色。到了民国时期，齐白石放手调来，调些冷柠檬黄、暖金土黄。其实架上的葫芦多是绿色的，但他画里的都是金黄色。他爱画葫芦，一是因为这是百姓日常所见之物；二是因为吉祥，葫芦瓜瓞延绵，

◎齐白石《葫芦》

和石榴一样象征子孙延绵不绝；三是因为葫芦藤多，齐白石爱画藤，藤垂则有万千姿态，笔墨趣味就在大同小异中；四是因为葫芦肚大口小，提醒大家乱世存身的秘诀——少说为妙。他九十八岁时画的最后一张画，还是葫芦。"

"所谓绝笔那张太好了。早期抽象主义画家老说画抽象是通灵的过程，要在某种附体的状态下才可以画出贴近宇宙真相的形式，我倒觉得白石老人这张葫芦就是。"

"那是因为意识已经退到半混沌状态，完全靠一种'自

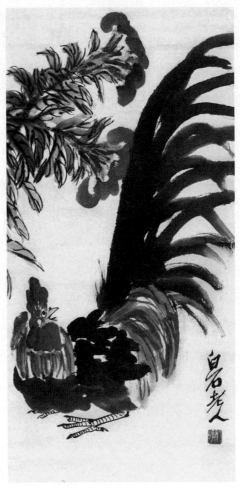

◎齐白石《鸡冠花》

在''自我'以及一生修为在半潜半隐的意识状态下挥洒布局，构图的精妙反而全显露出来了。我们可以通过比较画家们最后阶段的作品来看他们的终身成就。蒙克晚期的作品在失去控制后就如踉跄醉汉，'口齿不清'；从莫奈最后一批作品中也能看出生命力和画家自我的衰退；从齐白石这张《葫芦》来看，很明显他的手和脑子都不行了，但是本心和宇宙的连接却更鲜明耀眼，气息更纯粹，实在让人赞叹。"

叔明问："齐白石的弟子里有人能比得上他的成就吗？"

我想了想，说："齐白石最满意的弟子当是李苦禅①。齐白石自己也说：'众皆学吾手，英也夺我心。'李苦禅原名李英杰，后改名李英。他虽然出身山东贫农家庭，却有志于从事绘画艺术。1919 年，李苦禅来到北京，白天拉人力车，晚上参加北大画法研究会。1922 年，他考入国立北京美术学校，拜齐白石为师。李苦禅最能吃苦，说古今有成就的文人都是苦出身。李苦禅学到了齐白石的墨法，研墨

①李苦禅（1899—1983）：生于山东高唐，原名李英杰、李英，字超三、励公，国画家。擅画花鸟，画风以质朴、雄浑、豪放著称。

愈细，用墨愈鲜明。同时他画画的尺幅也更大，常用数幅丈二宣纸接起来，画巨幅荷花、竹子，从不惜力。他的大写意与齐白石的相比，更加无拘无束一些，有齐白石不具备的野性和情味。

"齐白石另一个比较满意的弟子是其晚年的学生李可染[①]。李可染在拜师之前，其实已是相当成熟的画家了。他从小学王翚一派的细笔山水，入上海美专后，以创作第一名毕业；之后考上林风眠当校长的西湖国立艺术院研究生，跟随林风眠和法国教授克罗多学素描和油画；1946年入徐悲鸿当校长的北平艺专任教，次年拜入齐白石门下。齐白石对李可染的影响是巨大的，尤其是在国画笔墨以及艺术本质的理解上。李可染常说，对传统'要用最大的功力打进去，最大的勇气打出来'。李可染的笔下，国画和油画两个精神世界真正融合在了一起，他对于中国画的贡献不亚于齐白石。李可染学到了齐白石创新有我、随心所欲的精髓。他的传统国画功底其实更胜齐白石，而他作为美术学

①李可染（1907—1989）：江苏徐州人，中国近代杰出的画家、诗人，齐白石的弟子。擅长画山水、人物，尤其擅长画牛。

院教授，也不需要顾及市场的喜好而去迎合受众。所以，李可染的画比齐白石的更文气、更自我、更复杂，而当代水墨的时代也由此开启。"

民国卷

第四讲

▼

国画里的解构主义者：黄宾虹

　　叔明问："美术史上常常把吴昌硕、齐白石和黄宾虹[①]相提并论，你怎么看？"

　　我说："吴昌硕是旧文人出身，作画是为了续文脉；齐白石匠人出身，画画是为了谋生计；黄宾虹和他们都不一样，他是有经世图变之志的旧文人、新报人，绘画是为了问道。比起前两位，黄宾虹一生有如名川，既长且波澜壮阔，作品更纯粹。黄宾虹少年时家境殷实，十三岁童子试

①黄宾虹（1865—1955）：祖籍安徽歙县，生于浙江金华，名质，字朴存，号宾虹，别署予向、虹叟等，近现代著名画家、学者。擅画山水，为山水画一代宗师。

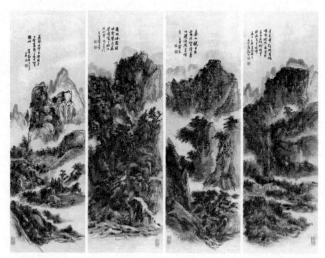

◎黄宾虹《浅绛山水四屏》

名列前茅，二十一岁考取秀才，却因家道中落于1892年放弃举业而从教。黄宾虹爱弹琴舞剑。他虽和吴昌硕一样交游广阔，却不是为自己谋前途，而是为中国谋未来。他与谭嗣同、陈去病、柳亚子、王云五等人结交，是南社[1]元老之一。到中年时，黄宾虹笔耕不辍，发挥旧学深厚的功底，

①南社：1909年11月13日，陈去病、柳亚子、朱锡梁等十七人在苏州虎丘集结，在两名来宾的见证下宣告了南社的成立。南社的命名有"操南音不忘本"之意，以为"反对北庭的标志"。在南社初始的十七名会员中，有十四人是中国同盟会会员，可见南社在成立之初，就有着浓烈的革命精神。

主理商务印书馆美术部，也任报纸主笔，出版美术丛书，精研画论，是上海豫园书画善会和海上题襟馆金石书画会成员。晚年，黄宾虹游历山水，锐意变法，打破了山水画的内部结构。他不是职业画家，却是比职业画家更超然的文人画家。"

"既然他是这会那会的成员，为什么说他不是职业画家呢？"叔明疑惑。

我告诉他："上海豫园书画善会和海上题襟馆金石书画会具有行会性质，但还是一种同好组织。黄宾虹把绘画看成一生沉潜其中的道，并不希望把它发展成谋生手段。他在一封给朋友的信里说得很清楚，他说，'您提到润笔倒让我惶恐。我是为了以画会友，宁愿降低价格，以广流传。画的品质不一，价格也该有弹性。王冕画梅换米，唐寅写青山来卖，未能免俗，可笑，可笑'。黄宾虹作画不为稻粱谋，他打算做业余的隶家，而不愿做职业的行家，才有这样的超然。可你要以为他有钱，那就错了。1920年代，他已经很有名了，但其实不过靠在上海教私塾来养活全家七口人。他带太太游西湖，太太说如能在杭州住多好。黄宾虹说何尝不好，但是住杭州是不简单的，他们没有条件住

在这里。黄宾虹家的日子从没宽裕过。经济条件如此，黄宾虹却经常帮助别人，没钱就送别人画，所以，他的画在外流传很多。他在北平艺专时期，同事兼同乡汪慎生回乡没路费，拿古画从银行抵押了一笔钱，后不幸在家乡去世，押在银行里的画抵偿不了债务。黄宾虹用自己的画和汪慎生的画办了个展览，卖画的钱除了抵偿债务外，尚余一千多元，黄宾虹把钱寄回安徽给汪的家人。1950年代，赖少其帮黄宾虹在上海办展览，黄宾虹拿着一堆画，任其挑选。黄宾虹去世后，家人把他的几千遗作和所藏文物全部捐给了国家。"

"黄宾虹画画有没有师承？"

"黄宾虹六岁临摹家藏画卷，这是他学画的起点。我们之前说过徽商，黄宾虹的父亲就是典型的徽商，在浙江做布庄生意，然后又开了钱庄。徽商家家以藏有名家书画为荣。明末商人吴其贞著有《书画记》，称他在榆村家中看过王维的《江山雪霁图》手卷、李唐的《晋文公复国图》、翟院深的《雪山归猎图》、赵孟頫的《水村图》手卷，还有书圣王羲之《行穰帖》的唐初摹本等。黄宾虹说他少年时在老家旧族家里看到了不少古代书画真迹，想必见过第一流

◎选自李流芳《山水册页》

的笔墨；二十多岁在扬州教书时，有机会去文人朋友和收藏家的家里看书画；成年后回到故乡，以古瓷器换金石字画。不过，他从晚明画家李流芳①的画里受益最大。李流芳中举后，不肯拜魏忠贤的生祠，说'拜，一时事，不拜，千古事'。他弃政从艺，与唐时升、娄坚、程嘉燧并称'嘉定四君子'。吴梅村又把他与董其昌、王时敏等人并称'画中九友'。他课徒的几十张画稿被李渔的女婿沈心友看中，编入《芥子园画谱》，为万千自学者指点迷津。黄宾虹也受益良多，遍临宋、元、明、清大家，各种构图笔法皆一一尝试。"

"李流芳的画似乎是董源那样的江南土山，平远江景。"

①李流芳（1575—1629）：字长蘅，一字茂宰，号香海、慎娱居士等，明代诗人、书画家。

"李流芳提倡写生，画真山真水。他的画明朗秀致，还有米氏云山[1]那种平淡天真的趣味。浓淡疏密错落的'米点'含蓄地展现出腕力、笔墨和修养。晚明时期，浙派和吴门画派都已衰落；讲究笔墨和程序的松江画派方兴未艾；而李流芳独辟蹊径，既学倪瓒、黄公望的简淡荒寂，又重视写生，但必须表现出逸气。李流芳是新安画派的源头，流淌出弘仁、查士标、孙逸、汪之瑞四股支流，被称为'新安四大家'，这个我们之前说过。黄宾虹从小就爱董其昌、查士标，可见他的品位天然是清隽高雅的。查士标虽然没有倪瓒那种弹性十足的侧锋用笔，但是在构图上吸取了倪瓒的天然妙处，简淡单纯，染多皴少。黄宾虹通过系统临摹，把两宋院体的工致、董源山水的清润、'元四家'笔墨的优美意趣、明代笔墨的刚硬和清代画家的柔腻，逐渐融入自己的画里。不过，黄宾虹不但是画家，还是艺术理论家，更是来自安徽的文艺理论家。他不但在实践中传承'新安

[1]米氏云山：又称"米家山水"，由北宋画家米芾所创，其子米友仁加以继承和发展。米芾借鉴了董源的山水画法，又根据对江南山水的亲身感受，以水墨挥洒点染表现烟雨掩映树木，开创出"米家山水"。

画派’，还试图把这条脉络的发展梳理清楚。他觉得新安太局限了，‘新安画派’的提法不足以容纳在安徽境内甚至文风辐射范围内涌现出来的绘画人才。后来，黄宾虹提出‘黄山画派’的说法，把黄山方圆五百里内、上下千余年的画家都算进来，甚至连寓居外地的徽州人以及寓居徽州的外地人也算进来，大有宁滥勿缺的意思。”

“这么划分的意义何在呢？”

“这些画家或和黄山有关，或受宣州、徽州气息感染，或者以黄山为师。黄宾虹从真山水和画中山水里获得灵感，但是画起来还是按自己的章法。”

“看过齐白石的删繁就简，再看黄宾虹，眼睛忙不过来了。”

“所以说黄宾虹是‘画家里的画家’，这就像‘作家里的作家’一样，暗示欣赏他们的作品是有门槛的，需要一定的专业素养。黄宾虹画画不为卖钱，只为自己和同好，所以不考虑外行能不能看懂。《桃花源》一画很能体现他认为‘不齐之弧即是章法’的观点。用大小不一的三角形排列组合来做山水造型是顾恺之以来的传统，黄宾虹认为把这些三角形安排妥当是一种本事，要虚实相和，气韵贯通。

◎黄宾虹《桃花源》

一条路看去似没有路，但要像有路在里面，山的来龙去脉、起承转合要分明。他的颜料都是自己特制的，石绿、赭石都是从产地弄来的，再磨碎炮制，赭石比市面上的红。胭脂则是明朝大内的胭脂，再提炼成膏。花青是找染坊内的花青碎子。这张画里，薄施淡彩就特别提神。

"黄宾虹的实验性非常强。六十岁左右作的《云归草堂图》，既学北宗，以真山水为蓝本，又融汇南宗笔法。峦头在湿纸上染淡墨，水汽氤氲。山石皴法虽多，却在对水、墨、彩的运用里达成了和谐，画面的虚实相间也安排得非常妥当。石头着色墨重，而与矾头云气相间；树木圆笔粗重，和黑亮的苔点破了墨石之色；屋宇白衣书生和绿茵都只是淡扫屈曲，有如云气飘渺，一水一天同色相融。作于同时期的《山水》，结构还是董源圆润的峦头，以浓墨破淡

◎黄宾虹《云归草堂图》

墨，以书笔入画，施以矾头米点，以染代皴。杂树、草亭、水口与厚重葳蕤的山体形成对照，似乎已经窥到以墨代水来经营一种清润氤氲之气的门径。"

叔明说："黄宾虹的墨不像吴昌硕和齐白石那么浓、那么黑，层次也更丰富一些，更有色彩的调性。"

我说："黄宾虹也学黄公望，在墨里掺藤黄、赭石等颜色。他讲究墨法分明，有'七墨'：浓、淡、破、渍、泼、焦、宿。正墨要黑、湿、浓；焦墨、宿墨取其黑；淡墨、渍墨、泼墨、破墨取其湿，七种不同的变化以及它们之间的对立依持，就像一个室内交响乐团，音色丰饶。有人说黄宾虹早期作品受'新安画派'影响，为'白宾虹'；六十九岁以后面目一变，多作积墨，为'黑宾虹'。这种区分其实是把黄先生对水、墨、色连续的探索割裂了。你看作于1948年的《潭渡村居》。潭渡是黄宾虹的老家。元气淋漓的线条在画中律动。黄宾虹说线要如'锥画沙''屋漏痕''折钗股'，都是以书法用笔入画。他的学生入门先画格子，练习腕力和控线的能力，让笔力留得住、拖得开。"

"吴昌硕、齐白石都是以'写'为'画'，黄宾虹这里说得更仔细些，说到怎么写了。但是'屋漏痕'怎么理解

◎黄宾虹《山水》

◎黄宾虹《潭渡村居》

呢？"

"颜真卿和怀素讨论书法心得。怀素说，得像墙壁开裂那样自然。颜真卿说，哪里比得上'屋漏痕'？后来大家对'屋漏痕'的理解又产生分歧，有的说是取其圆润藏锋，有的说是在于不知其所起所止的妙处，还有人认为是黄宾虹在青城山淋雨后看到墙面的顿悟。这就有些牵强附会了。你想想'屋漏痕'的原理，雨水全由自身重量牵引蜿蜒而下，不管平面如何凹凸不平，液体的动线始终是受重心影响的。醉心于书法的颜鲁公下意识地就把它和墨法用笔联系起来了。王季迁[1]先生也说过，一流的笔墨，不论是勾线还是染，是中锋还是侧锋，重心永远

[1]王季迁（1906—2003）：又名季铨，字选青，别署王迁、己千、王千、纪千，苏州人，善山水，以"四王"为宗，尤精鉴赏。其收藏之富，为华人魁首，在海内外有极大的影响。

在笔的活动中心之内。总结起来，就是把控制笔的重心变成一种自然。黄宾虹很注意调节笔触的力度。他画横向线条时，常以另一只手抵着执笔的手发力，让线条在阻力中前行。所以他的线如剑舞，看似迅捷，内挟风雷。再看他的点，是从米家、吴镇、李流芳和石涛的点法里化出来的。米家父子喜欢用点苔来装点云山；吴镇喜欢用介字点；石涛的点和线用得极有形式感，说'万点恶墨，恼杀米颠，几丝柔痕，笑倒北苑'。黄宾虹的点，更有书法用笔的自觉，墨色从暗沉到光亮，形式上变化也更多。《潭渡村居》里，点的作用很明显，有圆点、扁点、尖点、梅花点和胡椒点。近景石面上干笔拂作披麻皴，用笔很轻，却丝毫不见软弱无力的感觉，这也是积年的腕底功力。线的律动、点的跳跃、面的轻灵到位，如果说纸如舞台，铺陈在眼底就是鲜活婉转的一台好戏。"

叔明似乎明白了："你是说黄宾虹将传统融会贯通？每一笔都有来历，可是看起来一点儿都不传统。"

我笑着说："有人说齐白石是东方塞尚，其实黄宾虹才是东方塞尚。黄宾虹对传统的谙熟和得心应手让人忘记了他根本就是个革命家。他可是曾经为了要资助革命而冒着

杀头危险在家里起机器造假币的人。他是在不动声色地颠覆再造国画山水的筋骨。"

"再说说？"叔明迫不及待。

"前代的深远山水，讲究在尺幅之间创造出'远'。唯有幽、藏、隐，才能远。《潭渡村居》构图深远，有烟峦，有高塔，有村居，有山径。但是看起来有点儿怪，觉得山体似乎被打开了，重新糅合一遍。这个空间似山非山，似坡非坡，似冈非冈，屋宇不藏，幽径非曲，宝塔不崇，水口不分明。视觉中心的村居，贴心、坦荡、亲切，这个在前代高士们看来，是要逼得隐士弃庐抛眷、掩鼻而逃了。幸好我们是现代人，依然能看得下去。这不是一个符号性的空间，不是再现的空间，也不是叙事的空间，而是介于几者之间的一个心理性和概念性的空间。类似的感觉，我们在看塞尚画的维多利亚山和村庄时也会出现。

"再看看把黄宾虹送进亿元俱乐部的《黄山汤口》，主山自成怀抱，粗看苍茫一片，树山一体；细看渐次分明，赭石染的山石、老松、白石，浅绛点染的杂花，淡墨勾的藤蔓，氤氲的飞瀑水烟，留作虚处的山间细瓦亭屋，以及林间抱膝对坐的二人，这既是一个完整的泉林高隐叙事，

又笔笔破出传统图画元素程序，好像很讲究笔墨，又好像没拿笔墨当回事。这是活的山、活的画，疑非人力，浑然天成。美术评论家陈传席说黄宾虹太理性，这点说着了。但是他抱怨黄宾虹画法单一，重复用笔，看来他不理解黄宾虹的实验性。黄宾虹的画有如练声，能在不断操演中找到更微妙的进益，因而会实验不同的方法。所以他不太把自己的作品当回事，都是作业稿嘛，经常连款也不题。"

叔明忙说："毕加索也是这样，尤其是在晚年，同一主题，他在版画、玻璃、陶瓷上能生出近百种变奏，玩得无法无天。"

"徐悲鸿学西画在皮，黄宾虹学西画在骨。要说也不是西画，是不断前进的时代艺术。黄宾虹做美术媒体，很留意欧洲美术的发展。他六十多岁发表过文章《虚与实》，首次将中国画之'知白守黑'与西方格式塔心理学派之'不完全形'相联系，提出以'不齐弧三角'为美的'真内美'观。黄宾虹在画道上的见识和文章，践行之高，知行一体，著述之丰，可称画哲。早在1920年代，黄宾虹就为陈树人编译的《新画法》单行本撰序，提出沟通欧亚画学的想法。他一生著述颇丰，在艺术观上的视野远远高于同侪。他把

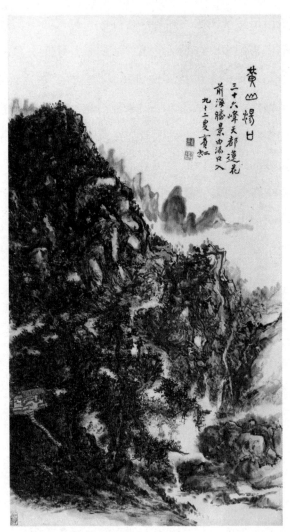

◎黄宾虹《黄山汤口》

握住中国画的脉，感觉到现代性的萌动，又在晚年享有了生活无忧的创作自由，最终进入仰之弥高、钻之弥坚①的境界。"

"所以你觉得黄宾虹的画最有价值？"叔明问。

我诚实地回答："实验有实验的价值，普及有普及的价值，没法比较！"

①仰之弥高、钻之弥坚：愈仰望愈觉得其崇高，越钻研越觉得其艰深。表示极其敬仰之意。

民　国　卷

第五讲

▼

大清没了：溥心畬

　　叔明问："'南张北溥'，'南张'是张大千，'北溥'是皇族溥心畬[①]。好几位民国名画家都出自爱新觉罗家，为什么溥心畬在艺术史上地位最显赫呢？"

　　我说："爱新觉罗家出的画家不少。末代皇帝溥仪的妹妹韫娱、韫欢都善画，其堂兄弟惇亲王奕誴之孙、贝勒载瀛之子溥忻、溥佺和溥佐都是民国时期出色的画家。不过，这些人之中天资最出众的是溥儒。'南张北溥'的提法在民初

①溥心畬（1896—1963）：原名爱新觉罗·溥儒，初字仲衡，改字心畬，自号羲皇上人、西山逸士。北京人，满族，为清恭亲王奕䜣之孙。与张大千有"南张北溥"之誉，又与吴湖帆并称"南吴北溥"。

就有了，而且都以为'北溥'高于'南张'。溥儒常用一枚印——'旧王孙'。大清若在，他们也就是闲来弄几笔丹青的王孙子弟；大清没了，满腔愁思才滴落笔下，渗透纸背。"

"画家里的旧王孙不少啊，元朝的赵孟頫，明清的八大山人和石涛，这个无法忘却的身份给了他们多少表达的动力啊！"

"八大山人和石涛是从改朝换代的战火里逃出来的旧王孙，倾巢里滚出来的孤卵。溥心畬等爱新觉罗家的艺术家们又有不同，他们的旧王孙标签没沾上血腥。武昌枪响，共和意识高涨，隆裕太后宣布宣统逊位，皇城内权力交接还比较和平。皇子皇孙的政治地位和铁饭碗没了，遗老遗少们的社会地位还是尊贵的。另一方面，帝制落幕是多方博弈的结果，也有一定偶然性，当局者难免不断幻想各种错过的可能和也许更好的结局，简直一辈子都在为此纠结。溥儒不幸离漩涡中心很近。

"溥儒的爷爷奕訢是道光帝第六子，聪慧多才，也曾是皇位的有力竞争者。可皇四子是皇后钮祜禄氏所生，又是活下来的皇子中最年长的。更关键的是，奕訢前面的三位兄长，两位幼殇，一位暴毙，奕訢的出生无疑给道光帝极

大的安慰。据说道光最后决定传位给奕詝是因为奕詝营造出来的仁孝形象。奕詝继位后，奕䜣被封为亲王，也是清朝罕有的能参政的皇室子弟。英法联军进攻北京时，恭亲王任议和大臣，与英法两国周旋；他倡议成立的总理各国事务衙门成为专门的外事机构，并领导了洋务运动。"

叔明问："恭亲王就等于清朝的外相或者国务卿吧？"

我说："恭亲王在咸丰去世后帮助慈禧扳倒肃顺，夺回了大权。慈禧由此对恭亲王既看重又忌惮。奕䜣的孙子溥伟和溥儒都很出色。溥伟以二房嫡子的身份过继给王府大房承爵，十八岁就袭恭亲王位。溥儒是庶子，因四岁时见慈禧应对得当，得到老佛爷的表扬：本朝灵气都钟于此童。溥儒的名字是光绪给起的，光绪教导他'要为君子儒，不为小人儒'。曾有一种说法，光绪要驾崩的节骨眼上，溥儒和溥伟一起进宫候选皇帝。溥儒自己澄清说：我是庶子，没有可能参选的。"

"这么说溥儒的亲哥离皇位也只有一步之遥啊。"

"溥儒五十九岁时画过一幅《自写事迹图》，大吉两个字里的漫画勾勒出他一生中几个关键的节点：1900 年，慈禧发出官方声明，支持'义和拳'，即'拳民'。慈禧和一

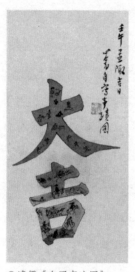

◎溥儒《自写事迹图》

部分皇室成员厌恶国际势力对光绪的支持，想利用'拳民'的力量打击洋人，坐收渔利。但是，'义和拳'得到朝廷支持后，暴力程度立即高涨到难以控制的程度。六月份，八国联军进了北京。为避免夜长梦多，载漪、载勋、载濂、载滢四兄弟率六十多人直奔瀛台，要杀光绪帝，被慈禧阻止。八月，八国联军占领北京，慈禧与光绪帝逃往西安。十月，《辛丑条约》签订，载漪几兄弟被列入战犯名单。清廷努力保住这几人性命，但处罚在所难免。载滢被夺爵，这样本来要继承贝勒爵位的溥儒就一无所有了。1909年，溥儒十三岁，父亲去世；1911年，溥儒十五岁，清帝逊位。溥儒的母亲项太夫人带两个儿子逃出王府，住到了清河乡间。"

"这幅《自写事迹图》很像儿童画在课本边上的涂鸦啊。"叔明笑着说。

我表示认同："溥儒的内心就像小孩一样纯净，漫画很

贴近他的性情，这个风格在他的《鬼趣图》和《钟馗图》里最明显。他有次边听学生讲鬼故事边在纸上涂鸦，忽然说：'糟了，听你们说话我这里画了个鬼门关。'宋画最巧处是豆大的小人、小驴、小舟都神气活现，溥儒也有这本事。在《自写事迹图》里，他把一生信笔写来，这么沉重的话题却以这么轻巧的形式展现——被母亲或者乳母从童车里抱起；骑在玩具木马上被用人拉着，然后对着一个牌位行叩拜大礼；放风筝，练书法，读书，骑射，舞剑……这些是清朝皇家子弟必须有的教养。'吉'字里，被骑马者追杀，丢了顶戴花翎，坐船，抽鸦片，骑马，最后漫步山间，画得很实诚。"

叔明问："听说溥儒留学德国，在柏林大学拿了两个博士学位？"

"溥儒特意写过一份《心畬学历自述》，说自己十九岁经德国海军大臣亨利亲王介绍入柏林大学读书，三年后毕业；1917年回青岛完婚；1918年再从青岛乘海轮去德国，在柏林大学研究院攻读三年，获博士学位；1922年正好回国为嫡母贺六十大寿。作家蔡登山有些较真儿，经调查访问后，认为这段时间溥儒一直在西山戒台寺。1918年，遗

老陈宝琛写诗赠溥儒，说'七年不入城，饮涧饫山绿'，可见溥儒七年都没有离开过西山。再说，溥儒在少年时并没有流露出对生物学和天文学的浓厚兴趣，'回国'后也未做过一天这两个专业方面的工作，没有任何研究成果和论文，没听说和同专业学者有过交往和探讨，柏林大学更查不到他的学籍。所谓博士不过是溥儒编的一个传奇罢了。"

"真是很难想象，为什么要就一个他根本不需要的学历造假呢？"

"也许留学是他的心结。他想出国，但经济大权握在大哥溥伟和嫡母手中，他年龄小做不了主。恭王府不是没钱，但是溥伟更能花，因为他所谋甚大。光绪帝快驾崩的时候，溥伟曾进宫候选皇帝，慈禧选了自己的养女苏完瓜尔佳氏和憨厚无用的贝勒载沣所生之子溥仪。此后溥伟长期被排斥在权力中心之外。1911年武昌兵变，各省独立，在袁世凯逼宫的当口，溥伟组建'宗社党'，抗争到底，甚至放话：'有我在，大清不会亡！'溥伟毁家纾国，变卖家产买军械，1921年，甚至把恭王府大部分产权以八万银元的价格抵押给北京天主教会的西什库教堂。1932年，王府产权转移到了罗马教会办的辅仁大学手里。溥儒和生母项太夫

人不得不搬到王府后花园居住。但是，西山戒台寺牡丹院还是他们一家长期的根据地。另一种可能是溥儒在一本正经地开玩笑。他在戒台寺留下不少石刻，落款的时间就在所谓'留德期间'。而他所说的靠画三十六只脚的蜘蛛得到生物学博士学位，靠解释中国人对天的概念就拿到天文学博士学位，那真是逗人玩了。这也许和他从小爱看志怪小说、鬼神故事有关。

"为了复辟大业，溥伟还押上了弟弟这个人：溥儒被安排娶了复辟派前陕甘总督升允的闺女罗清媛。溥儒一辈子可能只有两个决定做对了：一是画画，把从小的爱好发展成为日后可以养家糊口的职业；二是坚持纳府里的一个丫鬟为妾，就是后来被扶正为继室的李墨云。溥儒的朋友们后来纷纷吐槽：溥二爷已经沦为李墨云的挣钱工具，被逼着每日作画，送给朋友的画也必须到李墨云那里交钱才给盖印。她唯恐溥儒出门去给人白画，甚至都不许他戴老花镜出门。"

叔明说："可是李墨云做的正是经纪人的工作啊，既然溥儒要面子，不能像齐白石那样明码标价，肯定需要一个经纪人。"

我说："总是要有人做恶人的。朋友们叫他溥二爷，这

溥二爷像宝二爷一样天真烂漫，生活完全不能自理，必须好吃好喝伺候着，一顿能吃几十个螃蟹，不知道柴米油盐什么价。到中国台湾后，他有次难得自己出门买早餐，十元钱居然找回好些钱，他惊讶得半天合不拢嘴。他把韩干的《照夜白图》卖了，坐吃山空；又把陆机的《平复帖》卖了四万元，就为了给母亲办丧事，也不知道被人坑了多少。他各方面都极依赖李墨云这个女人。从溥儒和李墨云的家书往来看，他口口声声'贤妻''夫人'，可见两人是互信互爱的。1960年，李墨云响应友人提议，拍了一部《溥儒博士书画》的纪录片，留下了大师作画的珍贵影像。虽然溥儒挂名监制，但太太掌握着经济大权，拍摄近一年的所需费用也要她来拍板。李墨云的诗画和书法也相当拿得出手。她与溥儒的秘书章宗尧合谋，把大量溥儒山水染色后再卖出高价。后来有人持画来问溥儒真假，溥儒很踌躇，观看良久后才表示画是他的，但是染色确是有人越俎代庖了。"

叔明问："有些文章说李墨云和章宗尧有婚外情，这是真的吗？"

"为这事溥儒和独子溥孝华、养子毓岐都闹翻了。他对溥孝华说：'宁做申生，勿做重耳。'申生和重耳是晋献公

的儿子、晋献公宠妃骊姬的眼中钉。申生遭受骊姬诬陷就忍了，宁死也不向父亲辩白；重耳则和骊姬斗，被晋献公讨伐逃亡。溥儒的意思是：你不能委屈一下自己，让老父亲过得舒坦点儿吗？另一层言下之意：我知道李墨云是骊姬那样淫乱的人，但是我也像晋献公离不开骊姬那样离不开她啊！李墨云对于溥儒的重要性和威慑力从两件事就能看出来。溥儒恨民国，从来绕开'民国'二字，不说不写，后来宋美龄要拜他为师学画他也不愿意。他为什么怅怅然去了台湾呢？因为李墨云已被先行接去。溥儒1955年左右去日韩一游，家世受人所重，卖画的路子也打开了，非常惬意。国民党政府怕他不回来，派李墨云'押'他回台湾。溥儒为李墨云画的《瑞卉仙葩》也极为用心，不下于为母亲画的《观音》。"

"这幅图很像郎世宁的《聚瑞图》呢。"

我摇摇头："除了题材，二者没有一点儿相像。郎世宁用毛笔和纸绢，但还是古典油画技法。他笔下的瓶花，明暗、质感和体量都有了，但没有丝毫生气，溥心畬却是纯宋味的现实主义。这幅《瑞卉仙葩》双勾工笔，层层敷染，是南宋折枝花卉的笔法。它严格地再现了对象的结构颜色，不

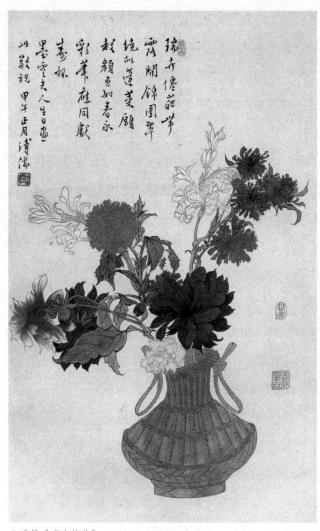

◎溥儒《瑞卉仙葩》

但有花，有花之精神，还有线的灵动、柔婉、飘逸，有色的沉着、饱满、娇艳。这是祝寿的花，选择的是名贵的墨菊，满藏溥儒对太太的最高赞美，再上升为款识的歌颂：'瑞卉仙葩带露开，锦园翠绕似蓬莱。愿教颜色如春永，彩笔应同献寿杯。'可见两人的关系确有精神上的契合、生活上的互相依赖和心灵上的互相欣赏。"

叔明问："宋代心法可不可以这么解释——以高度的技巧表达出高级的审美？"

我点点头："这个归纳很准确。宋画里的情致能直达灵魂，伟大的画家们在细致的观察和精微的表现里，传递出心灵对这个世界真相的整体把握和深切领悟。所以我们首先感觉到一种扑面而来的美，在还不知道如何表达时就被千年前那个心灵彻底打动了。溥儒体会到了这一点，他不拘泥于南宗或北宗，也不拘泥于工笔或写意，心灵有如林间的猿猴，轻盈、舒展、自由。溥儒属猴，对猿猴题材情有独钟。他说他家藏有易元吉[①]的《聚猿图》，自己从中得益

———————

①易元吉：生卒年不详，字庆之，湖南长沙人，北宋时期著名画家。擅画猿猴，并因此而闻名天下。古代绘画评论家把獐猿画看成是易元吉的专工独诣，认为是"世俗之所不得窥其藩"的绝技。

最深。易元吉以擅画猿猴闻名，他结庐山中，观察入微，画出猿猴挂树掬水、藏岩啸月的种种情态。溥儒自己也爱养猿猴，在台湾时最多同时养过三只，为此甚至不惜引起太太不快。他边画猿边和猿玩，胸前还时常挂着一只最小的猿猴。客人送橘子给他，溥儒就一瓣一瓣剥给小猿吃。这幅和张大千合作的《苍猿图》，张大千写苍崖绝壁，溥儒写小猿，给人以纾解心灵的魔力，开出另一片自在天地。他的画里绝没有董其昌和'四王'的程式化，山水仕女学唐寅，却没有明画的世俗气。甚至元画在他的画之侧也会显得不够赤诚。他的画里处处有我，却又不是徐渭、八大山人那样充满强烈心理张力、高度主观的自我，而是一个冲淡调和、以最高级的文明洗刷熏染出来的自我，变化无方，笔因意转。这种发自天性的雅，让多少慕雅之人可望而不可即啊。"

"你认为溥心畬的成就高于溥忻和溥佺？"

"事实如此。溥忻和溥佺可以被归入遗老遗少画家。遗老遗少是身份，画家是职业，却不是溥儒那样以艺术为人生喜乐之源泉、以艺术为正道之途径的大师。1924 年，溥仪搬出紫禁城，1925 年移居天津租界。就在这一年，溥忻、

◎溥儒 张大千《苍猿图》

溥毅斋、关松房、溥儒、惠孝同五人发起了'松风画会'，参与者有遗臣陈宝琛、罗振玉、宝熙等。当时还是少年的溥伒、启功在年龄稍长后也加入画会。在'松风画会'里，遗老遗少抱团取暖。溥伒和溥佺在精神上师从赵孟頫，多画竹、兰和马。他们的牧马人和赵孟頫笔下的圉人①、奚官并肩而行，走在已经沦陷的江山里；膘肥体壮的骏马又在向郎世宁笔下的马群致敬——那是雍乾盛世，大清最辉煌的年代。溥伒自幼习琴棋书画，尤其长于古琴、三弦。1950年代，溥伒还和张伯驹、管平湖组织了古琴会，并任会长。溥儒家请客是赏花宴酒，而溥伒家的雅集则是书画弄琴，更清幽，无烟火气。"

"看来溥儒因为早年经历，性格更接近隐士；而溥伒组织能力比较强，比较入世。"

"溥伒和溥佺都先后在北京辅仁大学和北平艺专任教。溥伒是辅仁的美术系主任。他居然还要去做一份工作，这在前清贵族圈子里是一个爆炸性新闻。溥佺十五岁时入'松风画会'；1936年参加中国画学研究会；二十三岁即被聘为辅仁大学美术系讲师，教授国画山水。后来，两人都在

①圉（yǔ）人：古代官名，掌管养马、放牧等事，亦泛指养马的人。

北京中国画院任画士。'文革'中，溥佐带着小女儿和几斤粮票出门，从此下落不明。后听说在太平湖自尽了。溥毅斋也在这一年去世。四兄弟里，溥佺结局比较好，1985年被聘为中央文史研究馆馆员，还当过三届北京市人大代表。

"溥儒和张大千、黄君璧①被誉为'渡海三家'。溥儒冒险从上海偷渡到国民党势力下的舟山群岛，坐船到台湾和家人相聚。他拒绝台湾当局给的官职和待遇，后经黄君璧引荐，在台湾师范学院艺术系任教，一周上一次课，同时也卖画，在寒玉堂收私人学生。溥儒教学生的路数与众不同，他说，字写好，诗作好，作画并不难。做他的入室学生，先要行叩拜大礼，其次要读通必读书目。他教学生主要是传授国学。在台北仁爱路画室，人手一书，听他讲解。他教画也是让学生在旁边看着他作示范，不时讲解一二：'这是茅亭，山水必有茅亭、小桥、桥上骑驴的人、岸、石。'而他正式作品里的繁复技巧和多次点染的过程就只有长期随伺身边的入室弟子才能窥其堂奥了。"

①黄君璧（1898—1991）：原名允瑄，晚号君翁，本名韫之，以号行，中国现代著名国画艺术家、教育家。致力于山水画创作，尤以画云水瀑布为长。

◎选自溥儒《四时山水》图册

"按照溥儒的教法，美术学院不用教技术，只上人文课程就够了。"

"中国画入门容易，难在境界。他用诗文改造学生的宇宙观和文化观，用书法提升学生控笔运气的能力。溥儒才思敏捷，成诗提笔就来，不需要七步。这个文学底子是少年时期他母亲给打下的。1911年，母子几人逃出恭王府，居住在清河乡间，身边只有几卷古画书帖。项太夫人典当首饰，从书肆租书让儿子抄写，期满后再租其他书。溥儒说自己不至于废学，全靠母亲教诲，也可见其刻苦读书的十几年是在京郊而非柏林。溥儒画上的造诣全在学养浑成、气韵流动。他说画不难是因为他真有天资，笔头上不为难、熏出气韵是头等大事。溥儒青眼相中继承衣钵的弟子姚兆明。姚兆明后来在罗马美术学院深造，成绩优异。回台师大任教授后，姚兆明与溥儒的长子溥孝华结婚，又开办明华艺苑，将溥儒教学法延续下去。溥孝华夫妻和李墨云不合，搬出去另住。溥儒觉得内疚，去世前把一铁箱的书画都留给长子和儿媳。1986年，溥孝华住院，姚兆明一人在家，匪徒破门而入，姚兆明不肯交代溥儒书画作品藏在何处，不幸被害。后来这批作品被溥孝华委托给表嫂丑辉

瑛女士处理，最后经整理编号列册登记，平分给'台北故宫博物院'等几大博物馆收藏。溥儒的弟子江兆申后来任'台北故宫博物院'副院长；另一弟子刘国松改造国画为现代水墨，在技法和观念上都带来巨大突破，并获得国际声誉。"

　　叔明说："我就很烦'最后一个文人画家'这种虚张声势的修辞手法。文明和技能都不会死，像溥儒这样的大师，自然有学生为他发扬光大，让文化遗产再入轮回。"

民
国
卷

第六讲

▼

告诉你一个真实的张大千

　　叔明提出："讲过'北溥'，这次该说'南张'了吧。"

　　我说："'北溥''南张'惺惺相惜。两人第一次会面是
1926 年，溥心畬在北平宴请张善孖、张大千[1]兄弟。此后，
张大千便称溥心畬为老师。于非闇首次在报纸上提出'南
张北溥'的说法，张大千谦虚说不敢与溥儒比肩，中国只

[1]张大千（1899—1983）：原名正权，后改名爰，一度为僧，法号大
千，还俗后以法号行。画室名大风堂。精山水，工人物，善花草，
为现代艺坛成就最高的国画家之一。

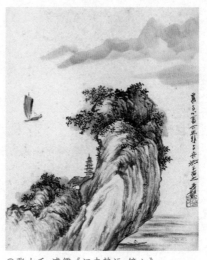

◎张大千 溥儒《江寺静远 镜心》

有两个半画家：溥儒、吴湖帆①，还有半个是谢稚柳②。谢稚柳并
治书画与艺术史，把他算成半个画家并不是贬低。张大千
和溥儒曾在萃锦堂联席作画。室内一张大案，两人各踞一
边，一叠空白的册页。一方拿起一张在上面画两笔，转手

————————

①吴湖帆（1894—1968）：江苏苏州人，初名翼燕，字通骏，后更名万，
字东庄，又名倩，号倩庵，书画署名湖帆。20世纪三四十年代与吴待秋、
吴华源、冯超然并称"三吴一冯"。
②谢稚柳（1910—1997）：名稚，字稚柳，晚号壮暮翁，江苏常州人。
擅长书法及古书画的鉴定。初与张珩齐名，世有"北张南谢"之说。

丢给对方；这方一言不发，根据笔意再画几笔，再丢回去。接龙几回后，画就完成，浑然一体，毫无拼凑痕迹。1938年，他们有一个阶段同赁居在颐和园：张大千住听鹂馆，溥儒住介寿堂，也一起画画。张大千还抱怨，所成画作均被李墨云收走了。"

叔明发挥联想："超现实主义和达达主义①画家们喜欢玩一种图画接龙的游戏，把自己画的盖起来一半，让对方根据不完全的信息画下去。"

我说："达利②等人探求的是潜意识的自由联结，或者奇峰突转的趣味。张、溥二人则是高手过招，既是较量，较量之中还要达到和谐。这也说明两人才思之敏捷、笔力之雄浑不相上下。虽然溥儒是不谙世事的佳公子，张大千是

①达达主义：1916年左右兴起的一种艺术流派。达达主义是一种无政府主义的艺术运动，它试图通过废除传统的文化和美学形式发现真正的现实。达达主义由一群年轻的艺术家和反战人士领导，他们通过反美学的作品和抗议活动表达了他们对资产阶级价值观和第一次世界大战的绝望。
②萨尔瓦多·达利（1904—1989）：著名的西班牙画家，因其超现实主义作品而闻名。达利是一位具有非凡才能和想象力的艺术家，他的作品把怪异梦境般的形象、卓越的绘图技术和受文艺复兴大师影响的绘画技巧惊人地混合在一起。

玩转东西的老顽童，两人却有很多相似之处。与溥儒一样，张大千也爱猿。他说母亲怀孕时，梦见一白发老人带黑猿来访，并将黑猿赠予她。大千本名'正权'，后来改名为'爰'，也就是猿，大千是他出家时的法号。之前说到的《苍猿图》创作于1946年上元佳节，'南张北溥'再次相会于颐和园，有了此美妙的合作。张大千在经学和书法上的造诣不如溥儒，但是诗画却能与之比肩。张大千馋嘴的程度和溥儒相比有过之而无不及。溥儒有手写菜单传世，张大千则有菜谱传世。溥儒去香港讲学的时间必要和蟹季重合，和螃蟹同来同去；张大千画华山云海最好的一张《华山云海图》竟送给了名厨白永吉。原来，张大千和名老生余叔岩常去名厨白永吉开的春华楼吃饭。白永吉擅做鱼翅，而张大千嗜吃鱼翅。1936年，张大千迁居北京，平日家中高朋满座，菜肴多由春华楼承办。张大千也把自己的好手艺送给白永吉，以表互相仰慕之情。"

叔明惊叹："张大千这么早就画金碧辉煌的山水巨幅了！"

我说："这是张大千重彩金碧没骨山水画里的佳作，基于张大千和二哥张善孖登华山的写生创作而成。整幅画用

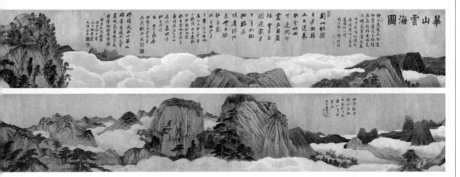

◎张大千《华山云海图》

了金粉、朱砂、石青、石绿等矿物颜料，以张僧繇没骨山水法画出。所谓没骨，就是不用墨线勾皴，而以色彩层次来表现明暗骨骼，再施以李思训[1]的金线碧色。"

叔明说："怪不得，这幅画让我想到美国女画家欧姬芙[2]画的新墨西哥风景，都是装饰变形后的写实作品，也可以说是没骨山水的画法了。张大千一生的旅行跨度也比溥儒大得多，溥儒只去过日本、韩国，而张大千还去过欧洲、北美和南美，也许是民国画家里最能跑的。"

[1]李思训：生卒年不详，唐代杰出画家，以战功闻名于世，世称"大李将军"。明代董其昌推其为山水画"北宗"之祖。
[2]乔治亚·欧姬芙（1887—1986）：20世纪美国最伟大的女艺术家之一，以其给人感官享受的花卉特写绘画而闻名。

◎乔治亚·欧姬芙《新墨西哥山景》

"张大千一生的起点是四川内江。张家祖籍广东番禺，祖上在内江做官，到张大千父亲这辈早已家道衰落。张大千母亲曾友贞能绣善画，靠这手艺养活子女十人，张大千排行第八。张大千在四哥张文修的严格教导下，蒙学底子打得很扎实。他的画画启蒙老师是母亲和二哥张善孖，以及绣像本小说。张善孖是双胞胎里的弟弟，老大一出生就死了，所以老二是事实上的大哥。张善孖1903年留学日本，加入同盟会，回国后又追随孙中山改组同盟会。1917年，他带上张大千去日本学染织，从此改变了弟弟的命运。张大千1925年在上海宁波同乡会开办第一次画展，技惊四座。但是他没有背景，虽然他从日回国后到上海拜遗老曾熙和李瑞清为师，但是远远不够。他没有像陈半丁、齐白石那样请吴昌硕来给自己定身价，而是自己给自己打广告。1927年，他在上海《申报》发布润格：花卉每尺半个银元，山水、人物每尺一元。这是什么概念呢？同时期沪上新秀画家郑曼青比张大千小几岁，润

格却高得多。郑曼青请吴昌硕定价，吴昌硕特别看重郑曼青，又拉上重量级人物朱祖谋、郑孝胥、蔡元培一起定价。"

叔明说："听起来郑曼青是他们眼里的天才呢。"

"在这些文化领袖眼里，郑曼青不但是天才，而且是全才。他师从大儒钱名山学文，诗词上有大成；小时体弱多病，跟杨氏太极宗师杨澄甫学拳，杨澄甫说你以后必定会自创拳法，你就用自己的名字，所以有郑子太极拳；郑曼青二十八岁时被庸医所误，索性精研脉理，不到一年，就有'郑一帖'的美名，由此得到安徽九代名医宋幼庵倾毕生之学相授。多年后他号'五绝老人'——武、医、诗、书、画，简直就是金庸笔下逍遥派无崖子一般的人物。在这样的青年面前，海上文化领袖都自惭形秽了。他们对郑曼青爱到不行，推荐语称：以书家之笔力用于画，故秀而特劲；以画家之风致用于书，故正而不拘，其气韵超逸，寄托遥深，因作品而表现高洁之个性，则书画一致也。这哪儿是点评初出茅庐的年轻人啊？"

叔明笑说："明白了，张大千初来上海时是被低估的。"

我说："问题在于，大家夸郑曼青时，张大千经常被拉

113

来当垫脚石。谁让这俩人年龄接近，才情出色呢？不过，大千自有妙计。身价是什么玩意？身价就是一种观感和印象。既然不是'桃李不言，下自成蹊'这一款，还有'印象管理'这回事。张大千二十五岁开始留胡须，这是成本最低的辨识度，生生把不到一米六的个头撑出仙风道骨、卓然不群的气场。他住必名园，在苏州住网师园，在北京住颐和园，在日本住偕乐园。园林住起来未必最舒服，但是住在里面同时表明了人脉、手段和品位，让人想要忘记你都难。作假画显然也是其扬名立万的手段。"

叔明疑惑："我特别好奇的是，张大千草根出身，不必说溥儒、吴湖帆这样的家藏，就连吴昌硕、黄宾虹那样的书香门第也比不上。在眼界有限的情况下，他是怎么做到精通古代书画传统和各种表现语言的呢？"

我告诉他："张大千和张善孖学画的启蒙老师是县里的民间画师，这位画师早年得到明末清初画家张风的一幅诸葛像，即以'大风堂'为画室之名收学生，现代国画大师何海霞就是大风堂的门生。虽然'南张'和'北溥'的起点无法相比，但张大千的才能却如囊中之锥，终将脱颖而出。 1921 年，张大千第一次到北京。从二十二岁到五十一

岁这二十九年间，他十几次到北京小住：一是打名声，二是交朋友，三是卖画，四是捡漏（买画）。前三件其实是一回事，而最后一件则是前三件的基础。张大千自称是鉴赏第一人。大鉴赏家王季迁喜欢用京剧来比喻国画，笔墨是嗓子、口齿，大家的笔墨就如名家唱腔，一鸣则惊人。张大千则是超级模仿声优，学什么像什么，且视觉记忆力惊人。王季迁回忆年轻时和张大千在日本一起吃饭，说到某一幅画，张大千立即能在纸上勾勒出来。但是他最厉害的不是临摹，而是根据要仿的对象的笔墨、时代风格、记载里曾经有但是没人见过的作品，准备好相应的印章，自己造一张。这样造出来的作品，气韵生动，证件齐全，配件达标，全无一丝摹作的僵硬。他去北京时多次住在著名花鸟画家汪慎生家。汪慎生特别喜欢张大千仿造的石涛、八大山人、渐江和金农的作品，认为可以乱真。可见张大千从 1920 年代开始得以密集临摹清代画家，而他的收藏之路也从北京开始。"

"为什么从北京开始？"叔明不解。

"当时的北京是捡漏胜地。清末民初时局动荡，王公贵胄大量出售家私以维持场面。市面上出现了大量国宝级

精品。1924 年，溥仪要出皇宫，清室收藏被宫内奴仆和大臣们各显神通地搬出宫门，流向琉璃厂。溥仪也以赏赐溥杰的名义，让他每天卷带一大包裹出宫，运出一千多件手卷字画、两百多种挂轴册页，都是各朝各代之精华。卖了一部分，其余的都流落到日本人手里。1920 年代初，张大千兄弟财力有限，'四王''四僧'的作品就是这一时期的收藏。画落到张大千手里就成了聚宝盆，能变出很多'子画'来。1930 年代，陈半丁买了石涛册页，开宴广邀画坛名流晒新得的宝贝，被不请自来的张大千当众打脸。张大千说：'这不是我画的吗？'举座皆惊。据说张学良也买过不少张大千的伪作，之后两人一见如故。到 1940 年代，张大千财力升级，收藏也升级了。据张大千的弟子曹大铁回忆，1946 年，张大千请他紧急筹一千万元寄去，曹大铁卖了一百多两黄金，寄给当时住在颐和园的老师。后来才知道，这只是张大千所筹款项的七分之一。这次张大千购入的各种名画，都是从覆灭了的伪满洲国长春皇宫里流出来的。张大千的藏品水涨船高，在他这里'翻船'的名家也越来越多。黄宾虹被张大千骗过好多次，不但被用'假石涛'换走了一张'真石涛'，还经常应邀为张大千的'藏

品'题跋。别人一看，叶恭绰、溥儒、黄宾虹、于非闇这些鉴定届大佬都在藏品上题字了，那应该错不了。"

"这可奇了，难道这些鉴赏家都名不符实吗？"

"鉴赏名家也受很多因素干扰。比如过眼珍品无数的吴湖帆。1932年，张大千和二哥住在苏州网师园。张大千当然要交吴湖帆这个朋友，便经常找他聊天，说现在的人根本不懂画，就知道看名气大小。吴湖帆很有知音之感，当晚还把这高论记在日记里了。1934年，一个天津画商为吴湖帆带来南宋梁楷的《睡猿图》，画上有南宋刻书家、藏书家廖莹中的印鉴和品题。吴湖帆越看越好，买了下来。张大千知道后还带广东客人来看，一副好朋友免费帮忙推销的姿态。不知道在哪一个阶段，吴湖帆突然觉得不太对头，努力要把画推销出去。他请鉴赏大家叶恭绰来题字，怕叶恭绰看出端倪，还讲了个故事，说这画是祖上旧藏。叶恭绰没有怀疑，大笔一挥，写下：天下第一梁风子画。张大千从叶恭绰那里知道消息后，悄悄说：'靠不住呢。'大概是表示'我坑别人，但是我决不坑你'。这画是他在网师园里造的。张大千每月花二百银元供着神乎其技的杭州巧匠周龙昌，让他裱画做旧。此人可以随意挖补挪移，增补复

原，一年不过裱两三张画。鉴赏古画除了笔墨以及典籍记载，印鉴也是很重要的判断依据。张大千收藏有九百多个印章。廖莹中这枚章现在还在张大千的学生那里。张大千做旧是团队作业，有几位学生参与。"

"吴湖帆既然知道被骗，为什么不找卖主算账？"

"他有苦说不出啊。说出来，砸自己招牌不说，还成了以前和张大千共同痛骂的'只看名字'的'有眼无珠'之人。而且，张大千常常请客，出手阔绰。据说到张府赴宴，可以大饱眼福、口福、耳福。吴湖帆被张大千摆了一道后，还经常去吃他的请，不过，再也不在日记里说张大千的好话了。"

"这菜得好到什么程度啊？"

"和张大千比起来，别人只算瞎讲究。张大千在北京常吃谭家的黄焖翅。后来去南京，就请人在北京订购刚出锅的坐飞机送到南京。那时飞机票什么价？他爱吃的一道牛肉片，要在自来水下冲一晚上，第二天和泡发的木耳、鲜椒同炒，肉片莹白软嫩。他晚年宴请纽约来的朋友，自己拟菜单：葱烧鲜冬菇、咸鸡、黄焖大乌参、烩合掌瓜、蚝油鲍片、贝汁面筋、清蒸鱼、草菇凤爪、糯米糍、炒虾

片。太会吃了。总之，王孙溥儒，高士黄宾虹、吴昌硕，世家子弟吴湖帆、谢稚柳，留洋回来的徐悲鸿，才子于非闇、郑午昌，军阀张学良，这些人都被统一在他的饭桌上。溥心畬、张大千、齐白石、陈半丁等十二人还成立'转转会'，轮流做东。这些人出身、性情都不同，张大千却能和他们成为知交好友，才情和交际能力固然重要，更重要的恐怕是张大千的形象设定完全符合他们心中对世外奇人的想象。张大千极讲义气。1950年代他去香港，接受艺评家薛慧山的宴请。席间，一潦倒的老画家颇受冷落，提早告辞。宴毕，薛慧山转交给张大千一摞白纸，原来这老画家希望张大千在纸上画好人物，自己再填补景物成画。张大千和这位老画家毫无交情，也欣然提笔画好。几天后，老画家又来访，呈上他自己补好的画，竟要求张大千在画上落自己的款识，完全变成张大千作品。张大千也一一照做，可见其侠义心肠。总之，朋友越多，张大千卖画路子越广。1930年代，北京画坛门户之见很深，外地画家很难打开局面。黄宾虹第一次在京办画展，由于主办人不懂行，白送出去很多画；因为来的人也不多，明码实价不符合市场规律，最后也没卖出去几张画。张大千是怎么做的呢？他和

京城名家徐燕孙暗里称兄道弟，明里骂战打擂台。两人要同时展出一百幅作品，比赛谁的先卖完。于非闇在报纸上起哄架秧子，吸引了全城的眼球。张学良不知其中有诈，还央傅增湘出来调停，请了三十多人，在致美斋吃了一桌讲和酒。齐白石也被邀请。齐老多明白啊，说：'不爱多管闲事。'"

"徐燕孙和张大千的擂台谁赢了？"

"这重要吗？重要的是，两台展览一开始就有八九成作品被贴了红条，基本售罄。因为都是朋友捧场，价格当然也是朋友价：标价三百元，实收三十元。打开场面必须先放个'大炮仗'。声名鹊起后，张大千放大招——去远方，先去四川青城山临宋元古迹；后得到朋友资助，拖家带口去敦煌，临了两百多幅摹本。敦煌之行，引起了巨大争议，毁誉参半。有的说他为艺术传承作了贡献，有的说他在临摹过程中破坏了壁画，我就不多作评价了。不管怎样，有了这批摹本，张大千在巴黎、伦敦等地开画展，成功把东方、敦煌等概念和他捆绑在一起。"

叔明说："张大千在日本、欧洲、北美都能立即打开局面，恐怕也是因为他满足了当地媒体和名流对东方艺术大

师的想象。"

我说："准确地说，张大千既能代表中国艺术的传统，又对求新求变始终充满激情，不断把新风格和素材融入创作之中，这种灵感洋溢的状态和话

◎张大千临摹的 329 窟初唐藻井

题性都是媒体最爱捕捉的。张大千在敦煌元素的基础上形成了自己的画面，他对六朝到唐的用色传统有了第一手接触，从此用色更大胆，不惧人批评，更重视线条的流动和勾染，更追求恢宏的构图，细节上则更倾向于尊重历史事实，更趋精密。唐代敦煌画师们大刀阔斧地改造印度美术，适应本国人口味，并融合李思训、展子虔等大师风格。唐人的大气魄给张大千以刻骨震撼。他深切感受到，万物流动，东风、西风之间哪有绝对的分野和高下？不必怕西洋画。张大千本来擅画荷花，但在日本卖不动，因为日本以荷花为丧礼用花。山水卖得比较好，他就用日本人珍视的

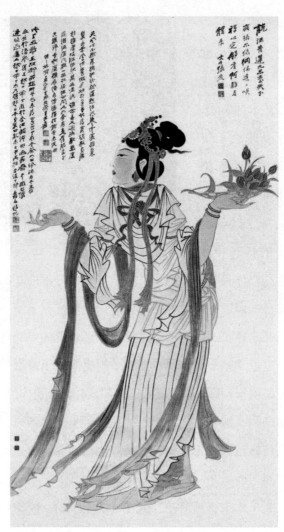

◎张大千《天女散花图》

◎张大千《青城山通景屏》

水墨和金碧屏障来作山水通景屏，又把习自欧美的行动绘画和抽象表现主义融进中国泼墨写意传统，终于开创了他中晚年得心应手的艺术语言形式。"

叔明惊讶："他居然还受过抽象表现主义的影响？"

"1950年代，张大千两次赴纽约和波士顿，此时正是纽约画派最红的时候。种种形象和观念都在张大千的大脑中激起火花，生成新的链接。张大千在四川时，住在青城山的上清宫，就是《青城山通景屏》中右边数过来第三幅里的屋顶所在地。张大千用俯瞰视角，先泼墨，再在抽象的肌理、韵律和动势里添补一些具象细节。如此铺天盖地地

◎张大千《庐山图》

对中国山水画作抽象处理，对东西方来说都是视觉的革命。这幅画也是张大千泼墨山水作品里的里程碑。下一个里程碑就是 1968 年的《瑞士爱痕湖》，这是张大千最重要的早期泼墨、泼彩作品之一。这幅画里的色彩不再是山水'随类赋彩'的色调，而是演化成肌理、结构、情绪、心理空间甚至是文化互动空间。画家的主观思绪附着在色彩的施染上。妥帖地躺在深处中心的绿地红屋顶使人看到了塞尚的影子。房子被石青、石绿提示的中国诗意情绪包围，外层是深沉的涌动和莫测的变化。"

"画家心里，这爱痕湖就是桃花源呢。"

"也是张大千心里又一段香艳回忆。张大千有其讨好、

讨巧的一面，但是他超人的进取精神和豪情让他的成长如巨人迈步，一日千里。1968年，他还画了近二十米的长卷《长江万里图》，由都江堰索桥开始，经三峡、武汉、庐山等，一直到上海崇明岛，气吞山河。不过这依然比不上张大千在八十三岁高龄所作的《庐山图》。《长江万里图》高五十多厘米，《庐山图》却是约两米高，十米多长。以前张大千泼墨、泼彩都摊在地上，弯腰曲背地画。后来，张大千年事渐高，定制了高桌，因而可以站着画。但是这幅画实在太高，站在小凳上挥毫也才到画的中心，画顶端的时候要在家人和护士的扶持下，大半个身子伏在案上才勉强够得着。这幅画虽然不是他未登过的庐山，却是苏轼笔下

的'横看成岭侧成峰'之地。张大千本来欲画慧远大师和陶渊明对坐溪畔，想到今日庐山已无高士，便改作一对山石。"

"这山形看着很眼熟啊。"

"轮廓借用了他晚年定居地附近的优胜美地（Yosemite）。寰宇风光，只要进入大千胸次，便打上了大千标签。徐悲鸿对他的评价是，五百年来一大千。溥儒也说，宇宙难容一大千。他的个性之强，能量之大，用功之苦，胃口之健，境界之弘，笔力之精，也远远甩开了地位超然的郑曼青、曾与之比肩的溥儒，进入了世界美术史的名人堂。"

民 国 卷

第七讲

▼

中西合璧的民国折中主义：徐悲鸿

　　叔明说："迄今我们讲过了岭南画派、吴昌硕、齐白石、黄宾虹、溥儒、张大千。徐悲鸿①的画和他们都不一样，看起来似乎有点儿奇怪，好像徐悲鸿画的不能叫中国画。但是我看徐悲鸿的油画也有点儿奇怪，有种犹豫、不确定的感觉，没有非常明确的自我风格。反倒是《泰戈尔像》，东西元素达到了一种高度和谐，摩西式的大胡子，松弛的坐姿，把泰戈尔画成了柏拉图式的哲人王，或者是一个东

①徐悲鸿（1895—1953）：江苏宜兴人，中国现代画家、美术教育家。擅长人物、走兽、花鸟，主张现实主义，对中国画坛影响甚大，所作国画彩墨浑成，尤以奔马享名于世。

◎徐悲鸿
《泰戈尔像》

◎徐悲鸿
《奴隶与狮》

方的柏拉图本人。"

我说："徐悲鸿对于艺术的理解是非常柏拉图主义、非常理想主义（idealism）的。《奴隶与狮》说的是，一个奴隶逃进山洞，这山洞却是有主人的——狮子回来后，脚上扎了一根刺。奴隶帮狮子拔了刺，狮子也允许他住在山洞里。这样过了三年，奴隶还是渴望人类文明，便离开山洞。他最终又被罗马人抓住，送到斗兽场里和狮子角斗，对手却是曾经的'室友'。皇帝被人狮的友情感动，赦免了奴隶，并把狮子赏赐给他。以往画家画这个题目往往会表现拔刺或斗兽场的环节，但是徐悲鸿这幅画的主角看起来却是洞穴。这阳光和黑暗的对比，让我们不能不想起柏拉图关于洞穴的寓言：人类都是洞穴里的囚徒，我们面对墙壁，墙壁上有影子戏，我们以为那就是真实，直到某天转身，我们看到洞口的阳光，才意识到长期以来我们以为是现实世界的，不过是真实世界在墙壁上的投射，只有太阳代表的理念照耀下的世界，才是真实而耀眼的。这只狮子便是让奴隶——也就是我们——扭转身来看到真实理念之光的契机。而我们去给狮子拔刺，这善的勇气，终将把我们引领进光明之中。"

叔明感叹："啊，这是我第一次在中国画家的作品里看到对西方哲学的表现，真是凤毛麟角。这么说来，徐悲鸿的古典主义是纯正西方的古典主义？"

我摇摇头："也不尽然。他对泰戈尔的宗教感也有深切的认同。他明白泰戈尔的诗是献给神的歌，其中的奥义不求人的理解，只需要放下身心去感受。徐悲鸿总告诉学生要'尽精微，致广大'，并不仅仅是把素描画好。这六个字传递了他认知和审美的理念。我们还是从他的生平说起好了。

"徐悲鸿是中国最有名的美术家之一。他从小跟着父亲——民间画师徐达章——学画画。徐达章简直是宜兴乡间的乔托①，他从小画身边的鸡狗牛羊、房屋花草，都惟妙惟肖，靠自学，最后当上了乡间的职业画师，诗文、书法、篆刻这些也都无师自通。徐悲鸿说他父亲'师无所承，一宗造物'，完全不受《芥子园画谱》这类书画入门教材的影响。徐达章的偶像是任伯年，每次带儿子进城必去画店观

①乔托（1266—1336）：意大利文艺复兴时期杰出的雕刻家、画家和建筑师，被认为是意大利文艺复兴的开创者和先驱者，被誉为"欧洲绘画之父"。

赏任伯年的作品，回家就默画出来。我们以前说过，任伯年受西洋美术影响，还用3B铅笔画素描。徐悲鸿在童年就接触了这种准确描绘对象的现实主义风格。徐氏父

◎吴友如《旧俗闺趣》

子推崇的另一位艺术大师是主绘《点石斋画报》的吴友如①。徐达章让徐悲鸿每天午后都临摹一幅吴友如的界画人物。"

"平民的美术教材还要看大众媒体啊！"叔明感叹。他在网上查了查，"《点石斋画报》是近代中国影响力很大的画报，由上海《申报》附送，把在英美流行的画报形式搬到中国，是成功的媒体本地化产品。它1884年创刊，1898年停刊。吴友如的界画透视画得太精确了，人体比例也很正常。"

我说："《点石斋画报》的定位是'时事新知、奇闻果报'。吴友如是主绘，麾下有二十多名画师。《点石斋画报》

①吴友如（？—约1893）：清末画家，名嘉猷，字友如，江苏人。工人物、肖像，以卖画为生，曾为宫廷作画。他是中国近代美术史上有重要影响的画家，曾参与《点石斋画报》绘画。

停刊后，《申报》出过合集，每本二十大洋，想必徐达章斥重金作为美术资料购买了一套。这套画报包罗万象，有外国建筑、热气球、坚船利炮，也有中国社会的方方面面。对童年的徐悲鸿来说，这是比电视机还神奇的窗口吧。日后，他极力推崇吴友如为世界古今最伟大的插画家之一、中国美术史上的伟人，我们由此能感受到他当年的目眩神驰。"

◎《伦敦新闻画报》上的《曾纪泽像》

"徐悲鸿居然从小临摹西洋风插画，不可思议！吴友如的洋画风又从何而来呢？"

吴友如《曾纪泽像》

"《点石斋画报》既然是英资报馆办的，肯定有大量欧洲的美术资料、图片。吴友如画的《曾纪泽像》，就以《伦敦新闻画报》上的《曾纪泽像》为蓝本，做了中国化的处理。点石斋的画师们学习了大量欧洲铜版画，才把各种国际新闻和大场面画得得心应手。但是，有时候也要靠大脑里的图像储存。总之，徐老爹这二十块大洋培养出来一个徐悲鸿，花

得太值了。徐悲鸿心目中学画的圣地是上海，他想学西画。他十七岁时第一次去上海，没待下来，返回宜兴教书。后来，他认识了高剑父兄弟，二十岁时考入震旦大学，生活窘迫，负债累累。高奇峰让徐悲鸿画四幅美人图给他。徐悲鸿交了画后，高奇峰给他五十元，解了徐悲鸿的燃眉之急，并盛赞其作品，给了他信心。1915 年到 1916 年，高氏兄弟主理的审美书馆的出版物上多次刊登徐悲鸿的作品。"

"岭南画派和徐悲鸿的画风倒是接近，理念一定很相投。"

"他们都有深沉的家国情怀。岭南画派都是革命党，对保皇党康有为未免因人废言。徐悲鸿在政治上比较抽离，在如何改造国画上则受康有为影响较大。康有为流亡海外时，曾在观看文艺复兴时期名画时感慨：国画太疏浅了，不变法不行了！十几年后，他在上海的一个沙龙里见到徐悲鸿，也把这浓厚的危机意识传递给了后者。徐悲鸿 1917 年去日本考察，和竹内栖凤[①]讨论过如何改造传统的问题。1919 年，徐悲鸿终于踏上赴法国留学的旅程，不仅带着公

①竹内栖凤（1864—1942）：原名恒吉，近代日本画先驱、第二次世界大战前京都画坛代表人物。

费留学的资格和伴侣蒋碧薇，更带着一个疑问：怎样才能拯救中国美术。"

叔明佩服道："徐悲鸿能考进巴黎国立高等美术学院很不容易，雷诺阿①都考了好几年呢。"

我说："徐悲鸿和许多初到巴黎的艺术生一样，先进朱利安画院备考。巴黎国立高等美术学院的规矩就是：素描重于色彩，历史题材绘画凌驾于其他类别之上。这和徐悲鸿所受的美术训练刚好吻合：他从小就写生，临摹吴友如的画，驾驭线条的能力一流，脑里存储着大量构图和细节。雷诺阿色彩强于素描，无怪考试屡屡失利。徐悲鸿留学法国期间师从弗朗索瓦·弗拉孟②、让·达仰-布弗莱③、费尔南德·柯罗蒙④、保罗·阿尔伯特·贝纳尔⑤四位大师，当然，卢浮宫里的各位大师也是他的老师。"

"费尔南德·柯罗蒙我知道，劳特累克⑥，凡·高、柴

①皮埃尔·奥古斯特·雷诺阿（1841—1919）：法国印象派重要画家，以油画著称，亦作雕塑和版画。
②③④⑤：这四位都是法国著名画家。
⑥图卢兹·劳特累克（1864—1901）：法国贵族家庭出身，后印象派画家，近代海报设计与石版画艺术先驱，自幼身有残疾，被称作"蒙马特尔之魂"。

◎徐悲鸿《琴课》

◎徐悲鸿《素描习作》

姆·苏丁①都是他的学生呢 。"

"柯罗蒙不会把自己的风格强加给学生，所以他的学生往往比他更出名。林风眠和徐悲鸿在 1920 年前后进入他的画室时，他已经成名几十年了。对徐悲鸿影响最大的是让·达仰–布弗莱。徐悲鸿很适应严格的学院派训练，一年里就画出了九张入选官方沙龙展的作品。1925 年，徐悲鸿在上海的画展大获成功，1927 年，他被蔡元培聘为国立第四中山大学（后改称中央大学）艺术系教授。"

"徐悲鸿把巴黎美院的教学系统带到了南京吗？"

"徐悲鸿在美术教育上的成就甚至高于他艺术创作上的成就。他曾发表《中国画改良论》，中心思想是发扬中国画'师法造化、艺以载道'的一面，摒弃其薄弱的造型能力和模仿古人的创作方法，达成既惟妙惟肖又创出美的境界的艺术。"

叔明建议："这还是太理论了，能不能解释一下？"

我解释说："具体的手法就是以素描和写实为美术学习

①柴姆·苏丁（1894—1943）：犹太裔法国画家，20 世纪表现主义的代表人物，他的画面粗犷有力，有种近乎野蛮的力量，但画面深处也有一种斯拉夫式的忧郁。

的中心，所谓'素描为一切造型艺术之基础'，'直接师法自然'，不搞临摹，尤其不临摹以前的大师。他在中央大学主持艺术系时提出'尊德性、道学问、致广大、尽精微、极高明、道中庸'，这几乎是一种儒家的要求了。他自己的作品也体现出同样的追求。"

叔明又问："愚公移山是中国古代传说没错吧？为什么徐悲鸿画中的这几个人不像中国人呢？表现神话或者先民主题倒是画人体的好借口，典型的新古典主义做法，不过这些人体并不体现理想美，体态、面部表情和笔触都很粗粝，构图也很突兀。"

我说："这幅画是在印度画的。1939年，徐悲鸿应泰戈尔之邀访问印度。次年2月，泰戈尔向圣雄甘地引荐了徐悲鸿。后来，徐悲鸿在泰戈尔创办的印度国际大学创作了三幅《愚公移山》，一幅设色中国画，两幅油画。徐悲鸿想传递一种去做不可能之事的勇气。如果说早期的《奴隶与狮》是个人的选择，那么，《愚公移山》就是集体自愿的选择、决定历史的选择。徐悲鸿心目中这群人代表浴血奋战的中华民族。他用印度国际大学的学生和员工当模特，大肚子的那位是学校厨师，徐悲鸿把他原样移植进中国神话

◎徐悲鸿《愚公移山》（油画）

◎徐悲鸿《愚公移山》（国画）

里。在徐悲鸿看来，这是一种'想象的写实'，他相信观者的文化理解力。有人说，徐悲鸿画单人肖像比群像要强，一旦要画人和环境的关系，他就露出很多破绽，人物的排列有些生硬，姿态没有呼应，动作幅度又这么大，真让人担心谁的耙会落在旁边人的头上。"

叔明说："国画版本顺眼多了，似乎在二维世界里他更如鱼得水。国画版里似乎最左边的背影也是这位厨师呢。

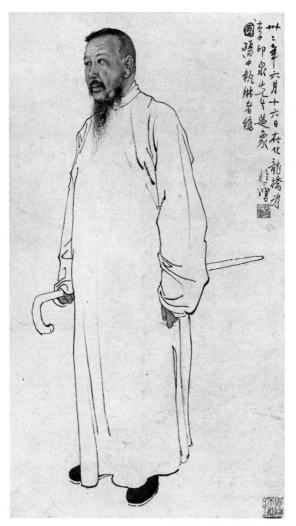

◎徐悲鸿《李印泉先生像》

◎任伯年《高邕像》

在国画里这样表现裸体是空前绝后的吧？可是它看起来像线描涂色，我很难称其为中国画。"

我补充道："国画版的《愚公移山》在构图上要好一些，分了两组人物来画。但徐悲鸿等于是用中国画的材料来画油画，水墨效果都很少，更不用说什么笔墨了。任熊开辟了这个路子，任伯年接着走下去。如果说任伯年的线还是国画用笔，那么徐悲鸿的则完全是素描用线。"

"很眼熟，好像1940年代以后的中国画肖像都是照这个办法画的。"

"那么你可能看过蒋兆和[1]、李斛[2]或范曾[3]的作品，蒋兆和

①蒋兆和（1904—1986）：生于四川泸州，20世纪中国现代水墨人物画的一代宗师，中国现代画坛独领风骚的艺术巨匠。
②李斛（1919—1975）：号柏风，四川人，画家、美术教育家，为中国画推陈出新作出巨大贡献的艺术家和艺术教育家。
③范曾（1938— ）：江苏南通人，字十翼，中国人物画画家、书法家，中国美术家协会会员，北京大学中国画法研究院院长、讲席教授，中国艺术研究院终身研究员。

本来是学美术设计、画油画的，曾在中央大学任图画教员。徐悲鸿对他的影响非常大。本来徐悲鸿还让夫人蒋碧薇教蒋兆和法语，预备推荐他去法国留学，奈何机缘不足，蒋兆和未能成行。但是用写实的素描手法来改造国画的观念已经在蒋兆和心里扎根了。他自己说画油画累且时间长，从此扔了油画箱，专画国画。李斛毕业于中央大学艺术系，是徐悲鸿的得意门生。他精研法式素描和肖像，到央美任教后又积极学习苏式素描。他在国画里糅合进了素描的精微和水彩的透明感及光感。徐悲鸿中西结合的道路在这里走出了新风景。1980年代曾经红极一时的范曾又接过蒋兆和的衣钵。他们的作品在邮票、课本上随处可见，难怪你会眼熟。"

叔明不解："可这还是国画吗？"

我说："范曾是学历史的，半路出家，他后来收了许多弟子，完全没有美术基础的也能很快画出这个类型的作品。这本来就是一个速成的路子。但是这就像民族主义，你说这是中国的还是西方的？它就是现代背景下的一个文化现象，既属于国画，也属于现代绘画。事实上，中华人民共和国成立初期，在中央美术学院华东分院任职的潘天寿就公开对'素描至上论'提出质疑。他反对在人物脸上表现

阴影，而提倡用李公麟式的线描。这时候，从德国留学回国到杭州任教的舒传熹[1]把欧洲的线和交界面结合素描带到了中国，称结构素描，和央美推行的苏式素描很不一样。杭州这些艺术家们在一起琢磨出了把唐宋线描、积墨法和结构素描融合在一起的一种风格，叫浙派写意人像画。方增先[2]先学油画，后改学国画。1955年，他被抽调到敦煌临摹，他对线条和中国绘画传统的感悟大部分来自这段时间的高强度工作。他善于运用线条墨色的浓淡变化来形成自己的艺术语言，颇有些任伯年的味道。可见'中国画'本身也是流动的概念，是在不断的实验和博弈中发展，绝不是什么僵死固定的传统。"

①舒传熹（1932—）：别名舒传曦，江苏南京人，擅长版画、中国画，历任中国美术学院教授、学术委员会委员，浙江美术家协会理事等职。
②方增先（1931—）：现代画家，浙江兰溪人，擅国画，历任浙江美术学院教授、浙江美术家协会副主席、上海画院副院长、上海美术馆馆长等职。

民国卷

第八讲

▼

美育和现代主义：林风眠和庞薰琹

　　我对叔明说："考一考你，民国时期，中国美术教育进入了学院时期。你知道最重要的四个美术教育家，也就是所谓四大校长是谁吗？"

　　叔明说："肯定有中央大学艺术系主任徐悲鸿。颜文樑[1]也应该是吧？我去苏州玩，完全是无意走进了颜文樑纪念

[1]颜文樑（1893—1988）：字栋臣，中国现代油画大师，杰出的艺术教育家，江苏苏州人。1922年与同仁创办苏州美术专科学校并任校长。1952年起任中央美术学院华东分院教授、副院长，后曾任中国美术家协会理事、顾问，上海美术家协会副主席等职。颜文樑崇尚写实画风，能融西方古典主义造型与印象主义色彩为一体，善于在实践中寻求规律，总结经验。

馆，也就是苏州美专旧址，那临水的白楼有爱奥尼亚式柱子，在 1930 年代的中国是怎样的景观啊！所以，在狮子林里长大的贝聿铭在卢浮宫门口建一个金字塔这件事真是太顺理成章了。我看了颜文樑的生平和作品展览，非常喜欢他那些地道的印象派小风景。他从法国带回大量图书和石膏像，太了不起了。"

我说："苏州美专那时是全国条件最好的美术学院。后来画《开国大典》的董希文，1980 年代在全国掀起乡土题材热潮的罗尔纯，都是苏州美专的学生。"

"上次说到的杭州艺专也很了不起。潘天寿也是四大校长之一？"叔明问。

"杭州艺专是林风眠[①]创办的。林风眠从小喜欢绘画，中学毕业后和同窗好友林文铮[②]一起留法勤工俭学……"

"等等！"叔明打断我，"这个留法勤工俭学似乎对中国现代史的影响很大，周恩来和邓小平都因为这个项目留

① 林风眠（1900—1991）：原名林凤鸣，广东梅县人，享誉世界的绘画大师，是"中西融合"最早的倡导者和代表人物，中国美术教育的开辟者和先驱，1925 年回国后出任国立北京艺术专门学校校长兼教授，1928 年在杭州主持创办国立艺术院，任首任院长兼教授。
② 林文铮（1902—1989）：近代著名的美术理论家和评论家，论著丰硕，是在我国学术界有一定影响的人物。

法。它的背景是怎样的？"

"这要从晚清政府的留学计划说起。义和团运动后，清政府痛定思痛，送富裕家庭的孩子出国学习先进文明。去欧洲的多数落脚在巴黎。李石曾、吴稚晖、汪精卫和蔡元培这些早期留法学生被吸收进同盟会，投身革命。他们的民族主义情结没有留日学生那么浓厚，更倾向于无政府主义。他们相信只有教育才能救中国，所以发起勤工俭学项目，学费较为低廉，希望帮助更多平民子弟出国学习，吸收新思想。后来，一战爆发，法国工人短缺，从中国输入了上万名劳工，背后就有李石曾、吴稚晖和蔡元培做推手。他们在华北地区成立留法预备学校，让政府贷款给学生，条件是学生到法国后要在工人夜校当几个月老师来偿还贷款。南方青年也闻风而动，投奔赴法队伍，和广东人林风眠、林文铮、李金发同船的还有湖南人蔡和森、蔡畅、向警予。

"林风眠先去了第戎国立高等艺术学院，后被老师推荐去了巴黎国立高等美术学院。林文铮则考入巴黎大学学艺术史。他法语之好让蔡元培大为倾倒。1925 年，林风眠出任国立北京艺术专门学校校长。他邀请齐白石来校讲学，

又请来法国画家安德烈·克罗多①任教。但是这时候北平太不平静。直系军阀冯玉祥和奉系军阀张作霖在天津的塘沽口对峙。张作霖上台后，封报馆，查禁书籍，抓捕异己。就在这压抑的环境中，林风眠接到了蔡元培从南京发来的邀请，希望他去杭州创办国立艺专，校址就在西湖边上的几栋房子里。1927 年，林文铮也毕业归国。蔡元培希望这'二林'不要从政，齐心协力在杭州国立艺专干一辈子。尽管当时的中国时局动荡，但是'二林'在杭州也有过十年的好日子。他们出版先锋艺术期刊，搞社团，把杭州艺专经营成了现代主义在中国最活跃的舞台。"

叔明说："林风眠的画好似毕加索、塞尚和马蒂斯的结合体。他和徐悲鸿的立场看来完全不同。"

我说："徐悲鸿一直认为马蒂斯、毕加索就是大骗子，那种画他一小时能画好几张。林风眠却深恨中国环境里的平凡和庸俗。他组织了约三十人的教员队伍，将国画系和西画系合并，还设立美术研究院，吸引全国的优秀毕业生。潘天寿教国画，吴大羽、王悦之、蔡威廉教西画，李金发教雕

①安德烈·克罗多（1892—1982）：法国人，曾在北平国立艺专和杭州国立艺专任教，有众多中国学生，如萧淑芳、李可染等。

塑，林文铮教西方艺术史，日本人斋藤佳三教图案，克罗多教三年制油画研究班，还有外籍的外语教员。"

"这样一个群体，在当时的中国是被视为先锋还是异类？"

"西画艺术家在中国可以说是舶来品，没有深厚的群众基础，得到的支持也多是由上而下的。杭州艺专有蔡元培的支持；上海美专寄身租界，享受这里的西风，也为新型的工商界培养美术人才；苏州美专有幸得到本地开明士绅的全力支持，从而成为现代艺术在中国的三大重镇之一。学生们到毕业时就会发现，背后的校园其实是大海里的孤岛，面前的是寒冷、漠然而充满敌意的社会。四大校长之一的刘海粟①是恽南田的同乡。他十三岁去上海周湘②办的背景画传习所学美术，四年后被周湘开除，靠家里资助，和其他几个被除名的同学开办上海国画美术院，也就是后来的上海美专，和周湘唱对台戏，还真把周湘比下去了。

①刘海粟（1896—1994）：名槃，字季芳，江苏常州人，现代杰出画家、美术教育家。历任南京艺术学院院长、教授，上海美术家协会名誉主席，中国美术家协会顾问等职。
②周湘（1871—1933）：字印侯，号隐庵，别署灌园老叟，上海人，近代画家、美术教育家。

1919 年，美专同仁创办'天马会'，每年都开办画展，上海本地的美术社团也越来越多，巅峰时有三十多个。1922 年，上海美专得到蔡元培的支持，增加了西洋画科，学校规模不断扩大，又开设三年制师范培训班、两年的图音专修科和图工专修科，还收半日制学生，每月学费仅三元，但可随时来校听课。"

叔明感慨："三大美院都是在蔡元培的支持下办起来的，他才是超级美院校长呢。"

"蔡元培把'美育'提得很高，他提倡以'美育'代替宗教。更重要的是，作为中华民国第一任教育总长，蔡元培说话很有力度。他把美感教育和军国民教育、实利主义教育、公民道德教育、世界观教育并列为国民健全人格教育之基础。美感教育是蔡元培愿意出全力提倡的。通过对美的感受和认知，陶冶性情，化掉利害感和偏私欲，达成世界观教育的最高境界，实现意志的自由：乐观、高超、进取。具体做法就是美化家庭、学校和社会环境。对中国知识精英来说，美育可比宗教更开放，更有普世性，也能实现精神上的超越和升华，还更'健康'。"

"主要是更现代吧。"

　　"美育当然是传统中国向现代中国转化过程中的一个重要环节。早期基督教和早期佛教都以图像来教化人，推行现代意识形态，美术也是先行者。美育不仅是学校里的事，更是全社会都能见到的。比如上海美专闹出来的人体模特风波。上海美专在法租界里。他们并不是中国首先使用人体模特的，李叔同①才是。他在日本留学期间画过一张半裸女像，模特应该是他的日本妻子。回国后，李叔同在浙江第一师范首开人体写生课，用的是男模特。刘海粟则因为使用裸体模特出了大名。1915 年，上海美专展出人体画像，社会各界哗然，刘海粟被骂成'艺术叛徒'，他自己却很得意。1924 年，美专学生饶桂举回家乡南昌办毕业画展，因为作品里有人体，被警察厅勒令停办，画作查禁。"

　　叔明问："是被当作淫秽作品查禁吗？ 19 世纪末以来，中西文化交流也不算不频繁，人们对西洋裸体画应该也会有一些了解吧？"

　　我说："当局给出的理由其实还挺人道主义的，说学校

①李叔同（1880—1942）：名文涛，字息霜，以号行，著名文学家、艺术教育家、书法家、戏剧家，是中国话剧的开拓者之一。后剃度为僧，法名演音，号弘一，被人尊称为弘一法师。

◎ 李叔同《半裸女像》

诱雇穷汉、苦妇，勒逼其赤身裸体，他们含羞忍辱只为衣食。而这饶桂举展出裸体画，纯属新人炒作，这比淫书、淫戏还要败坏社会风气。刘海粟写信给教育口的负责人和江西督军，替学生解了围。不过，贩卖淫秽色情图片的商人们经常打出‘艺术’‘模特’的幌子，导致江苏省教育会要立法禁模特。刘海粟又在报纸上致信江苏省教育会，说教育会关于裸体模特的用词不严谨，未分黑白，还望修正前义，广布

天下。而教育会也随即复信表明，所禁者是挂羊头卖狗肉的'托名模特'，非教学模特。1925年，这场关于模特的争论再次扩大。上海各界都强烈要求禁止裸体模特。刘海粟照例利用媒体进行反驳。此事惊动了时任五省联军司令的孙传芳，他甚至下令通缉刘海粟。但是因为学校在法租界内，法国领事馆就和稀泥，最后罚款五十大洋结案。你看，有租界这把保护伞，刘海粟就敢挑战权威且大出风头。"

叔明想了想，说："也不仅仅是租界的作用，政府、商界和艺术界都通过报纸发声，能发起公开辩论，这俨然是个运作很顺畅的公共空间，很接近19世纪的英国和德国了。"

我说："上海有其特殊性，所以才是中国现代艺术的温床。1921年，从日本回国的陈抱一①建立了'抱一绘画研究所'，给年轻的艺术学生提供低廉的工作室空间；1925年，以丰子恺为首的李叔同的弟子与另一所美校合办上海私立艺术大学；1926年，上海美专又分裂出一个新华艺术专科学校，和刘海粟从周湘的传习所出走的过程很相似；上海

①陈抱一（1893—1945）：现代油画家，广东新会人。曾留学日本，专攻西画。1921年毕业于东京上野美术学校，回国后自创"抱一绘画研究所"，指导人体写生。

美专的毕业生们也自创画室，逐渐发展成研究所，广开学西画之门；从法国回来的画家们则组成了绘画俱乐部……世家子弟庞薰琹①（qín）从巴黎回国。他很反感上海铺天盖地的月历牌美女之类的商业艺术，在1932年和倪贻德②成立'决澜社'，决心推动严肃的现代艺术运动，'要自由地、综合地构成纯造型的世界'。"

"庞薰琹的画似乎比林风眠的更有个性，更洒脱自信。"

"庞薰琹油彩用得薄而明确。林风眠留法时期始终处于学习者的状态，庞薰琹则很快找到自己的艺术语言：抒情——透明的灰调子、悠然的气韵。他的妻子丘堤③也是决澜社最出色的画家之一。丘堤自小入新式学堂，在读女子

①庞薰琹（1906—1985）：江苏常熟人，擅长油画、工艺美术、美术教育。1932年在上海与倪贻德等人组织"决澜社"，举办画展。历任中央美术学院华东分院教授、中央工艺美术学院副院长、中国美术家协会常务理事等职。
②倪贻德（1901—1970）：笔名尼特，浙江杭州人，历任中央美术学院华东分院副院长、中国美术家协会常务理事、浙江美术家协会副主席等职，对引进欧洲绘画理论、绘画技法和发展我国的油画事业起了一定的推进作用。
③丘堤（1906—1958）：原名邱碧珍，字秀崑，福建霞浦人，活跃在中国油画史上的一个才华颖异的现代派杰出女画家，也是中国油画艺术的奠基人之一。

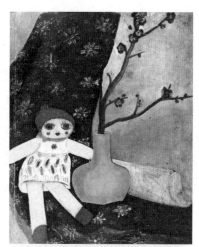

◎丘堤《布娃娃》

◎丘堤《花》

师范时改名丘堤，勉励自己做一道抵制腐朽势力的堤岸。她从上海美专毕业后，和哥哥一道去日本留学。日本工艺美术的发达给她留下了深刻印象。回国后，她在上海美专任研究员。她和庞薰琹都是有理想的人。庞薰琹的心愿是扫荡旧的形式、色彩，用新的技法来表现新时代的精神。他甚至愿意'必要的时候，把自己的身躯，去填塞那些沟渠，让后来的人踏着我们的身体，迅速地向前奔去'。"

叔明感慨："一个愿意填沟，一个愿做堤岸，两人真是理想主义者的天作之合。"

我说："不止这样，两个人都对工艺美术非常感兴趣。抗战时期，丘堤做了一百个布娃娃义卖，她对色彩、造型、物料和质感的敏锐也渗透到她的作品里。无独有偶，庞薰琹在留法期间参观过一次'万国博览会'，日本展出的美术和工艺品给他留下了极深刻的印象，而法国人对日本制造的追捧更触动了他。他开始思考中国工艺美术的未来。"

"在19世纪和20世纪之交，法国、英国和德国的青年艺术家也有同样改造社会审美的抱负，工艺美术运动和设计行业就是这样诞生的。"

"中国知识文艺界并不闭塞，种种文艺期刊上经常登

载翻译过来的西方文艺理论文章。在 1930 年代早期，拉斯金的艺术理论，威廉·莫里斯提倡的工艺美术运动都被介绍到中国了，可惜，抗日战争全面爆发后，整个现代艺术运动被打断，设计的产业化更无从谈起。庞薰琹一家辗转到了昆明，经梁思成、梁思永介绍，庞薰琹进入中央博物院筹备处，从此开始系统研究传统装饰纹样，整理绘制了《中国图案集》。这个中央博物院又是蔡元培对中华文明的一大贡献。早在 1931 年'九一八'事件后，他就意识到，故宫里的国宝文物们不安全了，极力主张在南京成立中央博物院。1933 年，北京的近两万箱文物在三个月内被运到上海，然后转至南京库房。1937 年，上海淞沪会战，这批文物又被分三路运到西南地区，上百万文物没有丢失一件，几乎完好无损。"

"这真是个了不起的奇迹。"

"更了不起的是，中央博物院在这危难关头，不仅保护文物，还趁机开展多项对边疆地区的大型调研活动，有川康民族调查、大理考古发掘、贵州民间艺术调查活动、西北考古调查等。庞薰琹参与的就是对贵州民间艺术的调查

活动。他和人类学专家芮逸夫①结伴，考察了六十多个村寨。村民们不让他画像，倒是不禁止芮逸夫拍照。"

"可能他们根本不懂拍照是什么，所以不怕。"

"所以庞薰琹后来关于此行的作品都以芮逸夫拍摄的照片和他收集的实物标本为依据。无论如何，这些视觉资料大大丰富了庞薰琹的创作。这一系列作品镇静、和谐而美妙，当时还有人批评他的画和民族救亡没有关系呢，很有点儿'商女不知亡国恨，隔江犹唱后庭花'的意思。"

叔明激动道："胡说八道！大萧条时大家需要歌舞片，危难时更需要牢记生活的美好。"

我笑着说："庞薰琹也这么说，说他以前的画总有些忧郁，'现在则写黑暗不如写光明，人生需要艺术，艺术能给人以鼓励'。从另一方面来说，这是近代以来汉族以外的民族文化首次作为审美对象被呈现在大众面前。原来，可以向往的不止有西方，还有中国西部。那段时间，艺术学院的学生和其他大学生一样向内地走，经湖南、湖北、贵州

①芮逸夫（1897—1991）：著名人类学、民族学专家，江苏人，致力于人类学、民族学研究，对苗族文化研究尤为深入，具有一定的国际影响力。

到达昆明和四川。西南之行固然艰险，对师生们来说却是铭记终生的发现之旅。他们走出身边的小天地，见识到吾土吾民。

"再说说林风眠。1937 年，杭州国立艺术院向西南转移，并与北平艺专合并，身心俱疲的林风眠被迫离开，从此渐渐退出中国近代美术教育主流。他回上海安顿好家小后，转贵州、云南，抵达重庆，住在长江边，专心画画，过着苦行僧的生活。"

叔明说："很好奇林风眠这一时期的画是什么样子的。"

"林风眠画得多，留下来的少。他在抗战以前画的，毁于战火；'文革'中他把一千多张国画浸入浴盆，捣成纸浆，从马桶冲掉，油画用火炉烧掉。1970 年代，林风眠把毁掉的作品凭记忆又一张张画了出来。幸好他长寿，活到九十多岁。从这些画里，能看出他和庞薰琹一样都逐渐回归更中国式的表达。"

"看他的画觉得很忧伤，不是德国表现主义或者蒙克那种空落落的焦虑的忧伤，而是一种浓浓的、饱满的酸楚，想哭，难受，又想在这种感觉里再沉浸一会儿。"

"林风眠把苦涩转化为一种审美高峰体验了。他很小的

时候被迫和母亲分离。他母亲据说和染坊工人私奔，被族人卖掉，母子从此再不相见。林风眠的圣母、仕女、戏剧人物画里都有母亲的影子。他两位太太都是外国人，第一位发产褥热去世，孩子也夭折。第二位则在1950年代带孩子去巴西投亲，和林风眠一别二十多年。他可能习惯了孤寂和凄清，忧伤成为他天性的一部分，不以为苦，也没有对苦麻木。他画风景是抒情，画仕女则是自我救赎。幸好世间有这么多美好，再苦也撑得下去。"

叔明说："林风眠还是幸运，他始终还是他，没有被时代淹没或改变。庞薰琹呢？"

我说："庞薰琹在中华人民共和国成立后参与创建中央工艺美术学院并任副院长，丘堤也满怀热情地投入实用美术研究。他们的女儿、女婿、儿子都是很有成就的画家，孙辈也多从事艺术相关的工作。可见艺术不但通过作品流传，还能通过血脉流传。"

叔明感慨："这才让人真正相信美育的力量。"

民国卷

第九讲

▼

民国的物哀也是民国的火药：丰子恺、丁聪、张光宇

我说："如果你想走入民国世界，就一定要了解丰子恺①。"

叔明问："丰子恺的画算漫画吗？"

我反问："你怎么看？"

叔明说："《人散后一钩新月天如水》画的明明不是新月，而是残月啊！不过也许是要和红色柱子上缠线的月牙形成呼应，不得不罔顾事实。这画的笔触像漫画，但是又

①丰子恺（1898—1975）：浙江桐乡人，画家、文学家、美术与音乐教育家，师从弘一法师，以中西融合画法创作漫画，造型简括，画面朴实。

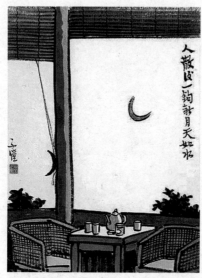

◎丰子恺
《人散后一钩新月天如水》

◎丰子恺
《折得荷花浑忘却》

没有我熟悉的漫画的那种讽刺性；题材像速写或者小品，又比速写更有完成感。这种用诗文来配画的方式是中国的，但是以前我们所看到的中国画里又从来没有过这种呈现。真的很难琢磨，也很耐看。"

我说："你最爱的日本动画家宫崎骏曾说过，好的作品应该是入口宽广、能被大众接受的，但是出口一定要高，要使人看完有精神的升华。丰子恺做到了这一点。但是这个不重要，重要的是他是怎样做到的。就从你观察到的这几点来说说吧。先说漫画式的笔触。其实中国早有漫画的传统，你看宋画里的人、驴和小船，都是用寥寥几笔便神气活现。溥儒画漫画小鬼提笔就来，这就是传统笔墨的训练。插画和连环画大师贺友直①说他所有的养分都从《清明上河图》来，那真是简笔画百科全书。丰子恺出生在浙江，在知书达理的小康之家成长，打下一生的底色。他十六岁时以第三名的成绩考入浙江第一师范，幸运的是，在这里教图画和音乐的是李叔同。一般中小学里图画和音乐最被

①贺友直（1922—2016）：出生于上海，浙江宁波人，著名连环画家、线描大师。

忽视，李叔同却把图画和音乐变成一师最为看重的科目。怎么回事呢？李叔同和其他老师根本不在一个层次上。丰子恺回忆说，李叔同的国文比国文先生好，英文比英文先生好，历史比历史先生好，常识比博物先生丰富，又是书法金石的专家、中国话剧的鼻祖。他不是只能教图画与音乐，而是以许多别的学问为背景来教学生图画与音乐，上课的时候，身后如有光环。第一师范的画室开天窗，有画架和石膏模型，琴房有几十架风琴和两架钢琴。课余时间满校琴声，画室里都是在练习素描的学生，宛如艺专。丰子恺在这里第一次接触人体写生，画西洋画，学绘画理论，练习钢琴等乐器。丰子恺最崇拜的李叔同老师说他在美术上的进步之快是在南京、杭州两处教学中罕见的，丰子恺由此立志以美术为终生职业。

　　"丰子恺毕业后去日本游学，进修美术，受盘缠所限待了十个月。他在旧书摊上看到一本竹久梦二[①]的画集，被

①竹久梦二（1884—1934）：本名竹久茂次郎，日本著名画家、装帧设计家、诗人和歌人。他不仅打通了所谓纯艺术与设计、工艺等实用美术的边界，而且开启了东洋画坛的新时代，时至今日依然对日本美术有着极其重要的影响。他的作品曾深受鲁迅、周作人、丰子恺等人喜爱，至今拥趸甚众。

◎竹久梦二《同学》

◎丰子恺
《小学时代的同学》

其中一幅《同学》深深打动。从这幅用毛笔所作的速写画里，丰子恺读出了一篇小说：曾经的同窗，今日贫富悬殊，让人唏嘘。该画笔简意繁，用西洋美术笔触画日本众生相，由此丰子恺悟出了自己以后的艺术路线。有意思的是，对比丰子恺对此画的回忆和竹久梦二的原画，丰子恺脑补了许多和原画不一致的细节：贵妇人手里拿着一大包包装精美的物品，贫家妇蓬头垢面，背上背着一个光头的婴孩，脸上现出局促不安之色。其实竹久画里的对比相对微妙，丰子恺的想象力往社会评论那一路去了。后来丰子恺画了这幅画的中国版，也从不讳言竹久梦二是他的引路人。"

　　叔明评价："本地化做得不错啊！女同学变作男同学，都市里的擦肩而过变成游子返乡。对形式美的爱好也保留着——梦二笔下是女子们衣饰的装饰性，丰子恺画里是树木、青草暗示出的田园风光。"

　　"丰子恺说，漫画是思想美和造型美的综合艺术，现代漫画是重意义的简笔画，不限于抒情、讽刺、描写或滑稽，也不一定有明确的范围，共性是用略笔进行夸张描写。这应该是从竹久梦二那里得到的启示。另外一点，竹久梦二应该算是'穷人的画家'。他开了一家'港屋'绘草纸店，

里面的明信片、信封、包装袋等都是他的设计，他让美和诗意进入千家万户的日常生活。画册也是很大众化的传播手段，到了一介穷学生手里，又点燃了一片新的火花。丰子恺觉得自己可以创造出一种文学式的美术，回国后，他当中学老师之余就画漫画，被好友朱自清拿去在杂志《我们的七月》上发表，从此一发不可收拾。"

叔明说："丰子恺在情感和思维上都是不一样的。梦二的画迷惘、唯美、具象。我倒是喜欢丰子恺的踏踏实实。他画得比较简略，反而更包罗万象。"

"这点我也同意，但还是要说，丰子恺敏锐地捕捉了日本文化里最有异国情调的一点——你知道，日本文化里有许多中国文化的基因，但是也有一些完全是他们自己的，'物哀'就是其中一种。江户时期的文学评论家本居宣长认为，描述平安王朝时贵族生活的《源氏物语》在日本开启了'物哀'审美理念的时代。物是所观之课题，哀是审美之情绪，不一定是忧伤，也可以是愉悦、高兴、有趣、可笑各种触动。物哀可以分为三类：男女恋情的哀感、世相的感动、自然物的感动。所以，这情是普世里的一种人情，不仅可以是和爱相关的情丝摇曳，也可以是对身边男女老

幼生老病死的感触，更可以是从其他生物上观察来的感想。
丰子恺翻译过《源氏物语》，想必以前也读过这部名著。
而'物'凭什么引起'哀'呢？丰子恺曾经写过一篇文
章《渐》。他写道，'使人生圆滑进行的微妙的要素，莫如
'渐'……阴阳潜移、春秋代序以及物类的衰荣生杀，无不
暗合于这法则。由萌芽的春'渐渐'变成绿阴的夏；由凋
零的秋'渐渐'变成枯寂的冬……'渐'的作用，就是用
每步相差微小的方法来隐蔽时间的过去与事物变迁的痕迹，
使人误以为其为恒久不变。"

　　"我明白了，丰子恺的画让大家看见了本不可见的'渐
变'。"

　　"丰子恺最智慧之处，在于把日式的对渐变的审美觉
知在视觉上翻译为中式的平民感。他画的内容，在以前的
中国画里从来没有。中国画向来以文雅含蓄为荣，以平白
无遮为耻。要画人在山水间饮酒为趣，在山水间露出一竿
酒旗即可，怎么可能画出酒肆酒桌？怎么可能画出推杯换
盏的场景？但是丰子恺就用近景，推进再推进。丰子恺在
小镇长大，日后也生活在小市民中间，他不怕画这些浅俗
的东西，不怕平铺直叙。因为他知道，这些都是审美的，

是可以被升华到诗的境界的。这些来自小市民生活的颗粒，却有超出市民趣味的审美。他有些画以诗句为题材，他自己说是用画来译诗，把文人才能理解的韵味画出来，让老百姓也能领会。他虽然没系统学过中国画，但是通过练书法来打造画里的线条。这还是溥儒说的，字好诗好画自然好。丰

◎丰子恺《三杯不记主人谁》

子恺的另一常见题材是孩子们的趣事，不以为小，不以为琐碎。因为他不但认为儿童才是人格最完整的造物，而且认为社会太虚伪骄矜，成人皆失其本性，所以需要画画孩子，孩子才是'真人'。这些画在杂志上一发表，大众都惊呆了——这样的题材竟然也可以入画！漫画竟然可以这样画！就像把萝卜做出了山珍的味道，被俞平伯形容为'既有中国画风的萧疏淡远，又不失西洋画法的活泼酣姿，虽是一时兴到之笔，而其妙正在随意挥洒'。"

◎丰子恺《爸爸回来了》

"他的画应该还是属于流行艺术，看起来也很舒服，不紧张。"

"丰子恺是靠市场供养的画家。《文学周报》主编郑振铎由那幅《人散后一钩新月天如水》注意到他，邀请他在《文学周报》上连载，定下漫画之名。这之前，此类画是被称为'谐画'的。1925年左右，子恺漫画在著名的《申报》上连载。当时上海很多小朋友把子恺漫画从报纸上剪下来保存。他的第一本画集《子恺漫画》也同期出版，大受欢迎。中国各地城乡都可见丰子恺漫画，甚至包花生米的纸片上也有他画作的踪迹。1930年代初，他攒够版税，在老家石门盖房子，起名'缘缘堂'。他赴日本时，母亲变卖了一处祖宅凑旅费，乡人传闲话说丰子恺是败家子。当时他就下决心，以后必要在老家起一处新屋。如今心愿得偿，终于走上自由职业道路。他画画、写作、翻译，完全靠一支笔养活着全家十几口人。"

"1930年代的稿费标准这么高？"叔明问。

我说："不能光靠稿费。其实丰子恺也做出版业。1926年，他和商务印书馆的编辑章锡琛及其弟一起创办开明书店，为他们做书籍的装帧设计并画插图，编辑《中学生》

等杂志。老师夏丏尊翻
译的《爱的教育》在商
务印书馆出版，销量不
理想。丰子恺重新设计
封面并画插图，调整版
面和用纸，该书当即成
为开明书店的第二畅销

◎丰子恺《护生画集》

书。他作插图的《开明英文读本》《开明国语课本》教科书，
活泼诚恳又精致，销路极好，是开明书店的'吃饭书'。丰
子恺的画集、随笔集和介绍西洋画派的艺术史普及书也在
这家书店出版。"

"丰子恺在今天一定是极好的产品经理。"

"他可以说是全方位的文化普及者。前面说过，他用画
翻译诗歌，其实他也把《战国策》《史记》等书里好玩的片
段用口语形式写下来，给孩子读，后来结集成为一本《小
故事》。他还和老师李叔同合作了一本《护生画集》，感化、
点化狠心的人类，教育大家不要杀生。丰子恺画了五十幅
画，弘一法师写了五十首诗。在老师的嘱托下，丰子恺发
愿说，每十年出一辑，且要增加篇目，到弘一大师百岁诞辰

时，当满百篇。为此，四十多年中，丰子恺每十年出一本《护生画集》，到他1975年逝世前，第六册的一百幅画作早已备好。1979年，弘一大师百年冥寿时该书顺利出版。"

"这么说丰子恺是佛教徒？"

"丰子恺随他父亲，最爱吃素，一吃鲜肉就恶心想吐，民间把这叫'胎里素'，有佛缘。李叔同神经衰弱，好友夏丏尊推荐了日本杂志上的断食法。李叔同实行后决定出家，释名演音。丰子恺很羡慕老师从艺术升华为宗教的境界，他把人生比喻为三层楼，第一层是物质生活，第二层是精神生活，第三层是灵魂生活。他说老师脚力强，从尽情享用人间烟火，到第二层专心于艺术，发挥天赋，终于走到第三层做和尚，研究戒律。而他自己脚力不够，所以停在二、三层之间不能上去。不过我想，丰子恺要奉养母亲，后来要养一大家子人，实在不能抽身，和弘一大师这样家资巨万的人本来就不能相比。后来打仗了，又要带着一家人逃亡，出家就更没可能了。"

"丰子恺和日本文化很亲近，这与二战中他对日本的态度是不是很矛盾？"

"再亲近再喜欢，一旦对方变成侵略者打上门来，最主

◎丰子恺
《我愿化天使空中收炸弹》

要的反应当然是愤怒和反击。1937年，他已经快要画好《漫画日本侵华史》了，可惜稿子在逃难途中散落。他最恨空袭，说平地作战，跑不掉被杀，也可以认命，空袭一个炸弹下去，不管是平民还是猫狗，都要丧命，如婴儿等待虎狼来食。因为遭遇过空袭，他听到锅盖碰撞都胆战心惊，还有一次听隔壁老太太喊儿子'金宝'，以为是喊'警报'，拔腿就想跑。他痛恨战争让平民丧失了人的尊严。丰子恺虽然一向不屑于画宣传漫画，但是为正义和人道也画了一些具有'武器性'的作品，还是贴合着人性来画。"

"抱着孩子被炸掉头颅的母亲，被炸死后幻化成天使去收炸弹的小孩，这比一般的宣传漫画更恐怖啊。"

"因为那也是战争时期的日常生活啊。真实永远比虚构有力量。丰子恺的画在逃难时竟然也是硬通货。汽车票一票难求的时候，丰子恺拿出几卷画，旅馆老板和加油站

站长就帮他们轻松运出老幼五人和行李十几件。从浙江到重庆，一路上也是有惊无险，丰子恺还是屡屡有工作机会，开画展卖画，一家人温饱无忧，后来在重庆还自己盖了房，专心投入工作。相比之下，那些留洋的博士、教授和油画家的生存能力就差得远了。蔡元培的女儿蔡威廉被人排挤，丢了杭州艺专教授之职，全家八口人靠丈夫林文铮在西南联大当讲师的微薄收入维持生活。蔡威廉营养差，没钱进医院，生下第六个孩子后很快去世，在香港的父亲蔡元培从报纸上得知消息后痛心疾首，半年后也因失足扑地去世。你想，但凡蔡威廉能卖掉几张画也不至于这样。抗战前后，很多有才能的画家，比如丁聪[1]、叶浅予[2]和张光宇[3]，都专注于漫画创作，大概也是因为漫画是最有大众缘的艺术形式。”

　　“丁聪的画完全是西洋素描和速写了，他应该没有受过国画的训练吧？”

[1]丁聪（1916—2009）：生于上海，20世纪30年代初开始发表漫画，曾任《人民画报》副总编辑。

[2]叶浅予（1907—1995）：原名叶纶绮，笔名初萌、性天等，浙江桐庐人。擅人物、花鸟、插图、速写等，1920年代末开始漫画创作。

[3]张光宇（1900—1965）：中国装饰艺术家、现代中国装饰艺术的奠基者之一，江苏无锡人，长于政治时事和社会讽刺画。

　　"丁聪的父亲丁悚是上海著名画家。他学徒出身，业余在周湘的美术学校学画，后来和刘海粟一起办起上海美专并任教务长。丁悚给英美烟草公司画了不少广告画，也给《申报》《新闻报》等报纸画插图。他本来不希望儿子也从事这个行业，但是丁聪小时候寥寥几笔，画看戏和打麻将，表露出的天分让人不可忽视。中学时期，丁聪开始发表漫画，他的好友、父亲的学生张光宇建议他沿用父亲老丁的称呼，就叫小丁。小丁这个笔名丁聪用到八十多岁。1930年代，丁聪中学毕业后去媒体工作，先后在《新华画报》和《良友》做美术编辑，给多家画报投稿，在女校教美术课。他们这一拨漫画家基本都没有受过大学教育。被丁聪视为兄长的张光宇也是学徒出身，十八岁加盟丁悚主编的《世界画报》。叶浅予是中学辍学后去当绘图员，1920年代末开始漫画创作的，后来加盟张光宇主编的《上海漫画》。"

　　叔明问："当时的上海有这么多画报，都能维持生存吗？"

　　我说："许多画报寿命很短，有些只办了一两期就停刊了。张光宇办的《上海漫画》出了一百多期，算是相当出类拔萃了。1929年，受上海书局经理王叔旸鼓励，张光宇创办《时代画报》，和当时最有影响力的摄影画报《良友》

打对台戏。《时代画报》不久销量超过《良友》，但是资金周转不灵，张光宇找到有钱的诗人朋友邵洵美接盘，邵洵美也欣然同意，成立上海时代图书公司。但是邵洵美对中国漫画的贡献绝不仅仅是当金主。1932年，日本进攻江湾和吴淞，邵洵美意识到大变将至，要众志成城就必须靠大众媒体。他的时代图书公司购进最先进的德国海德堡印刷机，图片印刷之精美远超竞争对手。上海滩的漫画家、插图师也就有了平台。邵洵美还把墨西哥画家珂弗罗皮斯[1]和他的舞蹈家太太请到上海，带来了拉美魔幻风格，该风格对丁聪和张光宇的影响尤其大。丁聪学到了风格化的装饰艺术，张光宇学到了用抽象的形体和线条来讲故事。墨西哥艺术家里维拉、西盖罗斯和奥罗兹科对上海漫画家们的影响也非常明显。"

叔明说："真没想到墨西哥壁画运动的影响无远弗届[2]。里维拉和奥罗兹科可以说是1930年代美洲风头最劲的艺术家了。美洲人要寻找自己文化的根，他们认为，玛雅人的壁画不下于佛罗伦萨的湿壁画。他们用浓烈的阴影与色彩、概括

①米格尔·珂弗罗皮斯（1904—1957）：墨西哥超现实主义画家、插画家，曾于1930年代到访中国，影响了一批中国的漫画家。
②无远弗届：不管多远，没有不到的。

的线条，画出了美洲的结构主义和超现实主义，在纽约也大受欢迎。珂弗罗皮斯一直给《纽约客》《名利场》绘封面和插图，是 20 世纪三四十年代知名度最高的插画艺术家之一。"

"1930 年代的上海是世界大都会，法国的、美国的、英国的、俄国的、日本的艺术风向都能接触到。丁聪的《现实图》其实也很受法国画家杜米埃①的影响。但是，也许美洲这种简单粗暴的英雄主义、坦荡无遮的浪漫精神和上海滩这些青年插画家们内在的精神渴求一拍即合。中国看拉美，精神上是亲近的，因为都不可避免地受到西方的影响，也都在寻求本民族的独特表达。丁聪的画里，人物的组合、人与人之间的交错穿插安排得太好了，甚至比墨西哥艺术家们还要出色。"

"无怪乎张光宇和丁聪的画都有一种纪念碑感，他们的心气儿就是这么高。"

我说："19 世纪三四十年代，中国的插画和漫画在一日千里地变化着，动画电影也出现了。中国第一部动画长

①奥诺雷·杜米埃（1808—1879）：法国著名画家、讽刺漫画家、雕塑家和版画家，是法国 19 世纪最伟大的现实主义讽刺画大师之一。

片《铁扇公主》（1941）只比迪士尼的《白雪公主》（1937）晚了四年，还是在中国正打着仗的情况下。这部长片是万氏四兄弟带着上百名毫无动画绘制基础的实习生画出来的。大哥万籁鸣和二哥万古蟾是双胞胎，也是团队的灵魂。手冢治虫①说万籁鸣兄弟是他的偶像，这个一点儿都不夸张。手冢治虫的父亲是电影迷，家里有小型放映机。手冢治虫在接触《铁扇公主》前也看过许多美国和日本的动画短片，但是《铁扇公主》这样超过一个小时的长片，有浓郁的东方审美，有抓人的故事情节，不但能吸引孩子，也能吸引大人，坚定了手冢治虫想做东方式动画片的决心。"

"这个片不是在战争时期制作的吗，发行也能做到日本去？"叔明不解。

我解释说："电影公映后一个月，日军就进了上海租界，并收缴了这部片的拷贝，作为战利品。后来，日语版也译制出来，在日本多地同时放映，场场爆满。手冢不但看了多遍，还弄到了拷贝，在家里循环观看。他说，这就是一部宣

①手冢治虫（1928—1989）：本名手冢治，因喜爱昆虫而取了"手冢治虫"的笔名，漫画家、动画制作人、医学博士。代表作有《铁臂阿童木》《火鸟》等。

传反抗侵略者的电影啊！可见这部电影的内核精神是多么明确。手冢拿到医学博士后选择以漫画家为职业，首批作品里有一个系列——《我的孙悟空》。"

叔明恍然大悟："后来有那么多以孙悟空为主人公的日本漫画，原来源头在这里啊！"

我说："但是最精彩的对《西游记》的改写，恐怕还是张光宇的《西游漫记》。日军占领上海后，年轻的漫画家们大多离开上海，加入南下救亡的队伍。他们在郭沫若的领导下组织了十几个宣传队，投身到抗日宣传中去。身份是地下共产党员的郭沫若当时接受了国民政府军事委员会政治部第三厅厅长的职务，从事抗战宣传工作，大量左翼文人由此进入第三厅。后来，这个宣传机器的讽刺矛头指向了国民党，蒋介石很敏感，解除了郭沫若的职务，漫画宣传队也解散了。艺术家们各奔东西，有的回上海，有的去香港，有的去重庆。张光宇辗转逃到重庆，在这里创作了讽刺国民党腐败和世情荒谬的《西游漫记》。他发现《西游记》的章回体是个宝箱，什么都能往里面装。师徒四人的西行路线变成了体验各种政体的环球旅游。丁聪在重庆时则画了一系列抗日宣传的作品，继续他的'漫画战'。"

◎选自张光宇《西游漫记》

　　叔明感叹："在大时代的熔炉里,漫画家和插画家的工作也是极其重要的。中国这样拥有几亿国民的庞大机体,没有麻痹,而是在整体上始终保持一种警醒的斗争状态,文艺宣传也是这奇迹的一部分。"

　　我说："这个时期也使许多文艺界人士更倾向于集体主义,他们深切感觉到他们是国家的一部分,是历史的一部分,那种为理想社会献身的成就感无与伦比。几年后,他们在国民党和共产党之间做出选择,留在大陆,去书写中国现代艺术的新篇章。"